創意生活DIY

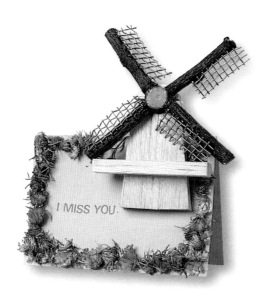

I MISS YOU.

工 藝 篇

Contents 目錄

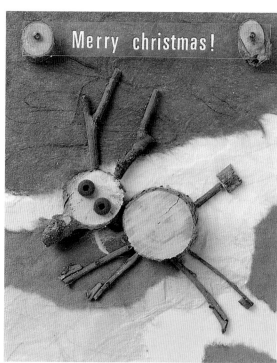

Merry christmas!

birthday! & GOOD LUCK.... Hea[...] [...]our

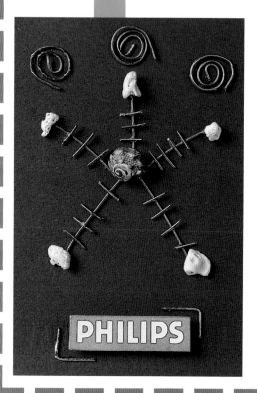

PHILIPS

DESI

裝飾自己的生活

　　當我們在逛書店時，展示架上各式各樣印刷精美的卡片，令人目不暇給，讓什麼都要求快速的現代人，只要花幾十元就馬上可以得到一張還不錯的卡片，何必再花時間去設計卡片呢？

　　但現在這本卡片DIY將告訴你如何將一些簡單的材料，和少許的時間，做出一張獨一無二，更具義意的卡片，並且可以在製作的過程中激發更多的創意，增加生活情趣，使生活更充實更精采。

　　日常生活中隨處可見的樹枝、小石頭、貝殼、穀類、豆類和工具箱中的鐵絲、鐵網就連媽媽的毛線、繡線，都是我們做卡片的最佳材料，你只需翻開卡片DIY，試著跟著我們做，相信你會發現許多自己潛在天份，其實做卡片並不是想像中那樣的困難，只要你願意跟著我們一起動手做，必能以最少的時間、金錢，做出一張最高級，誠心的卡片。

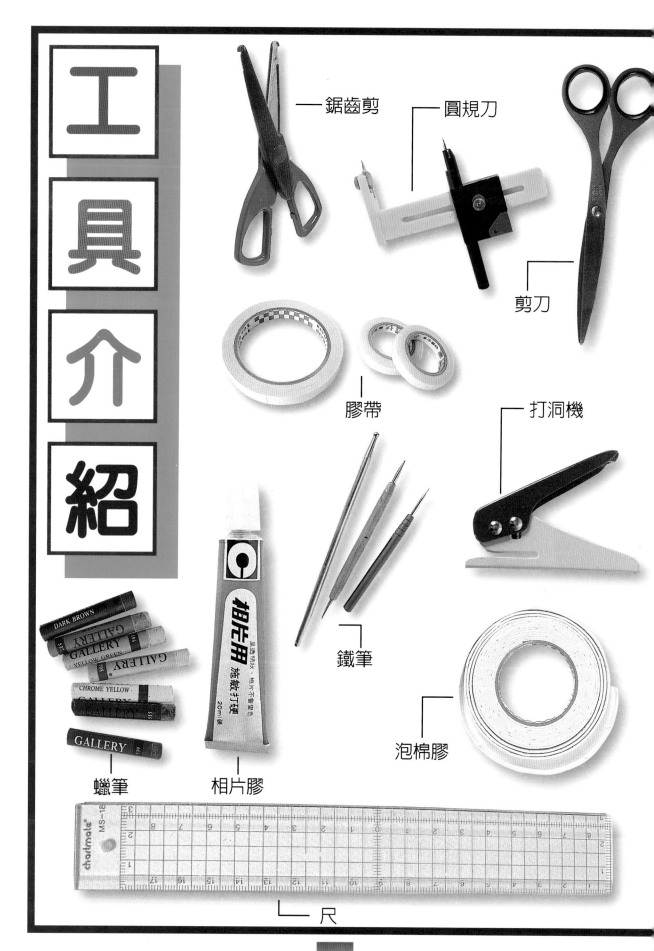

工具介紹

鋸齒剪

圓規刀

剪刀

膠帶

打洞機

鐵筆

泡棉膠

蠟筆

相片膠

尺

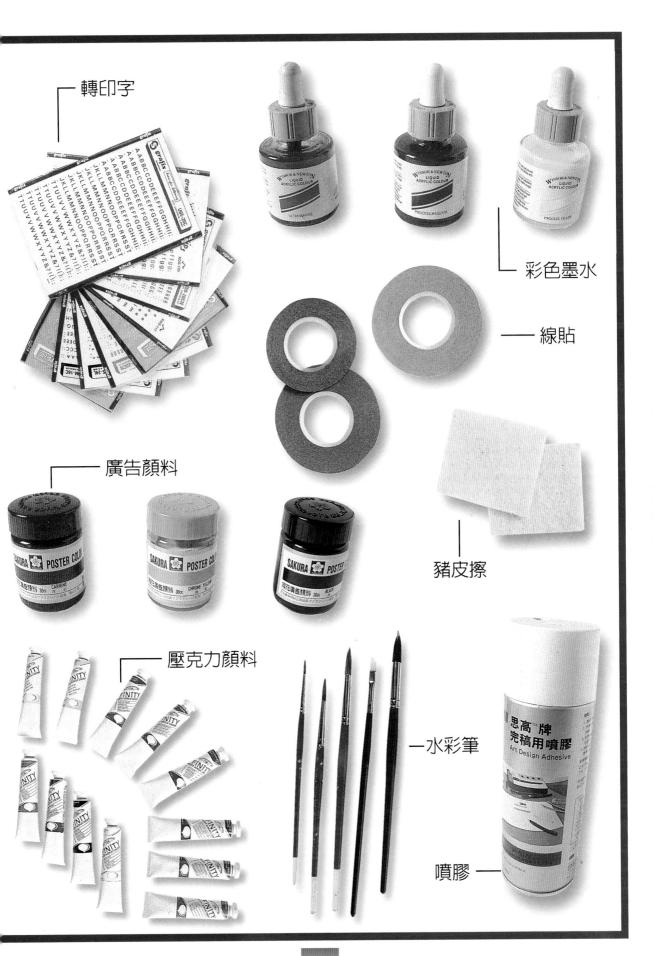

轉印字

彩色墨水

線貼

廣告顏料

豬皮擦

壓克力顏料

水彩筆

噴膠

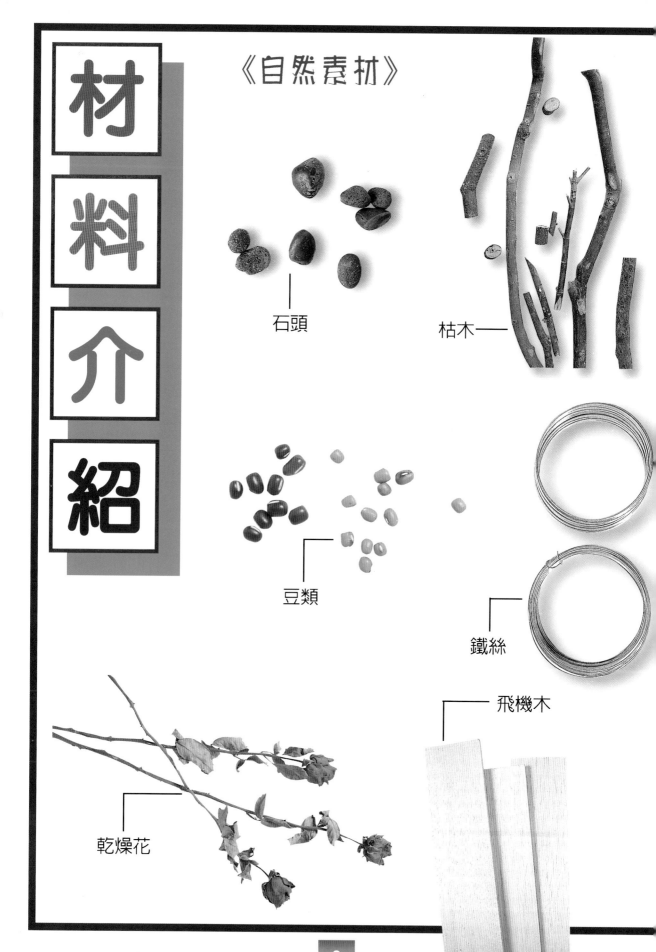

材料介紹

《自然素材》

石頭

枯木——

豆類

鐵絲

飛機木

乾燥花

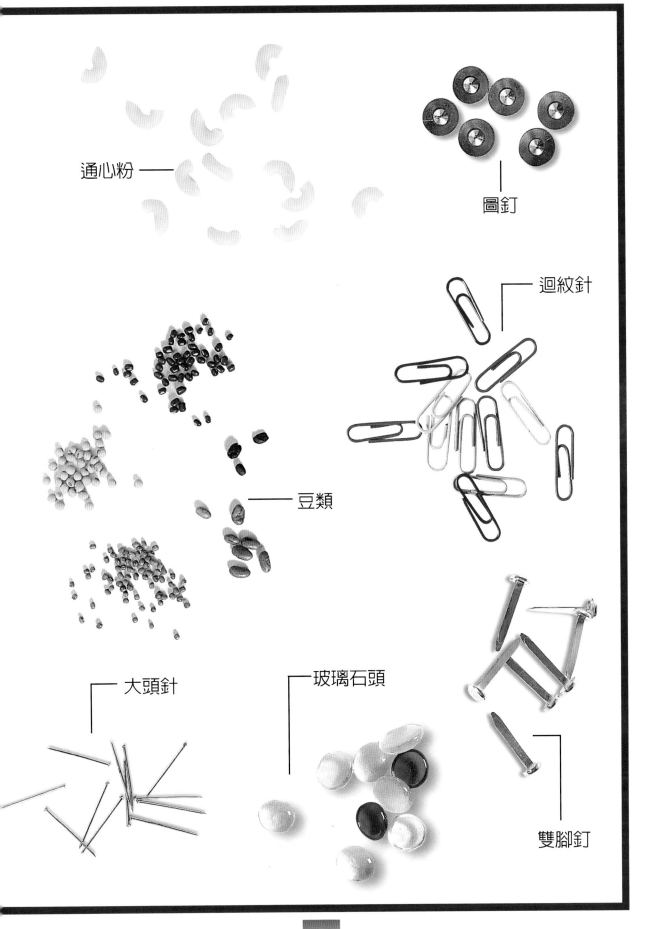

通心粉 ——

圖釘

迴紋針

豆類

大頭針

玻璃石頭

雙腳釘

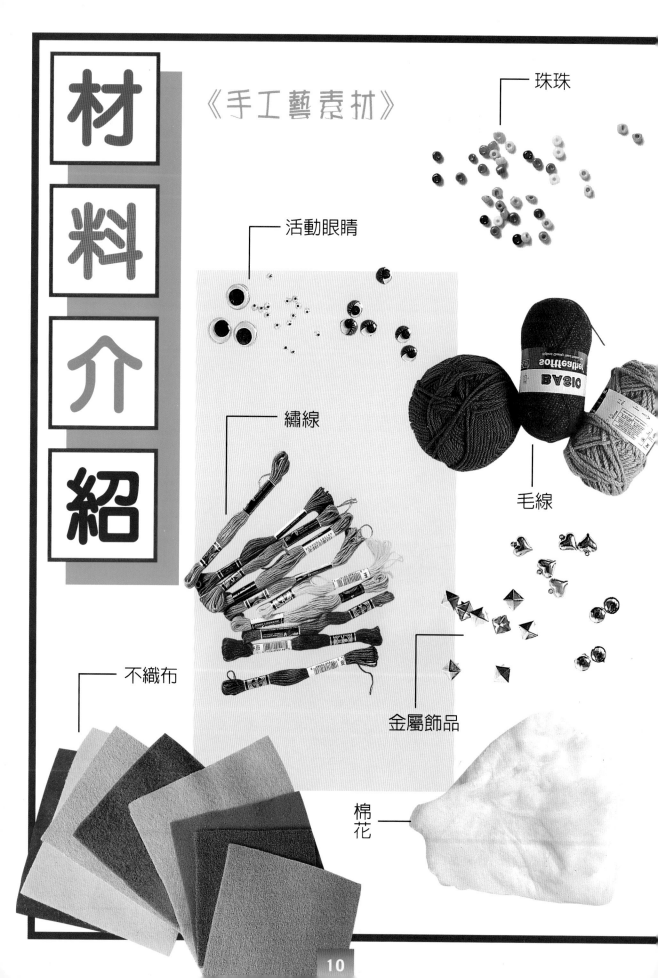

材料介紹

《手工藝素材》

珠珠

活動眼睛

毛線

繡線

金屬飾品

不織布

棉花

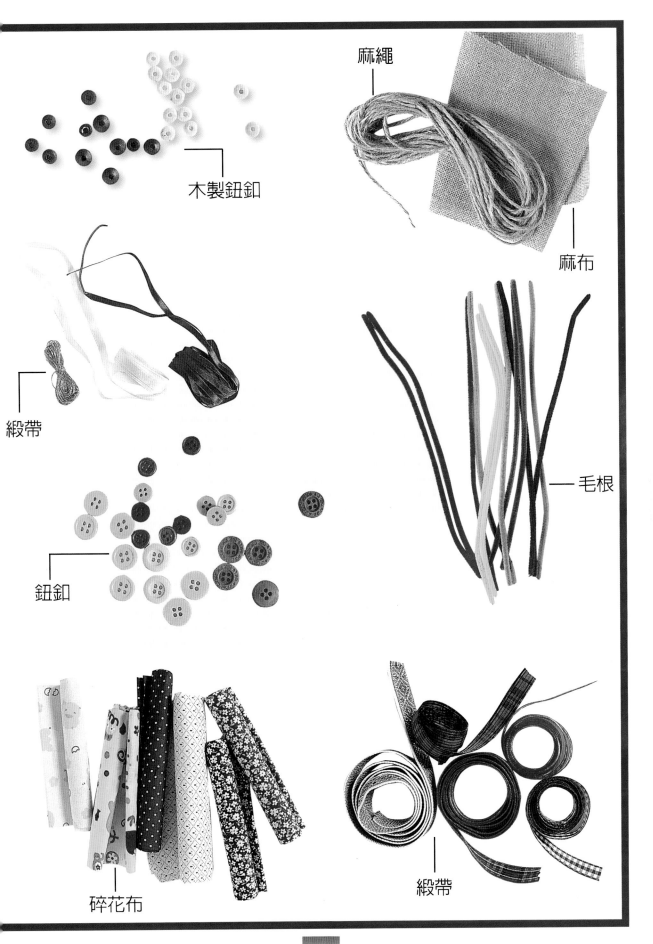

木製鈕釦

麻繩

麻布

緞帶

毛根

鈕釦

碎花布

緞帶

Project _1

木頭篇

將一根根的樹枝，裁切成各種粗細、長短不同之造形，從新組合利用，所能產生的變化可是想像不到的哦！

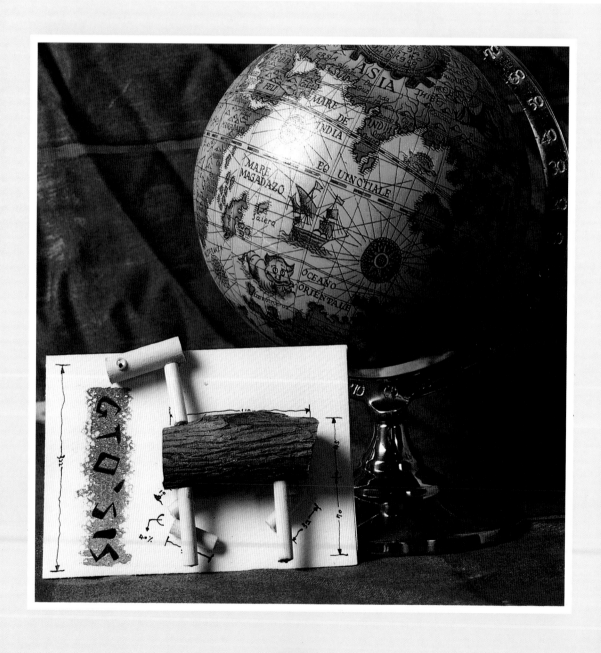

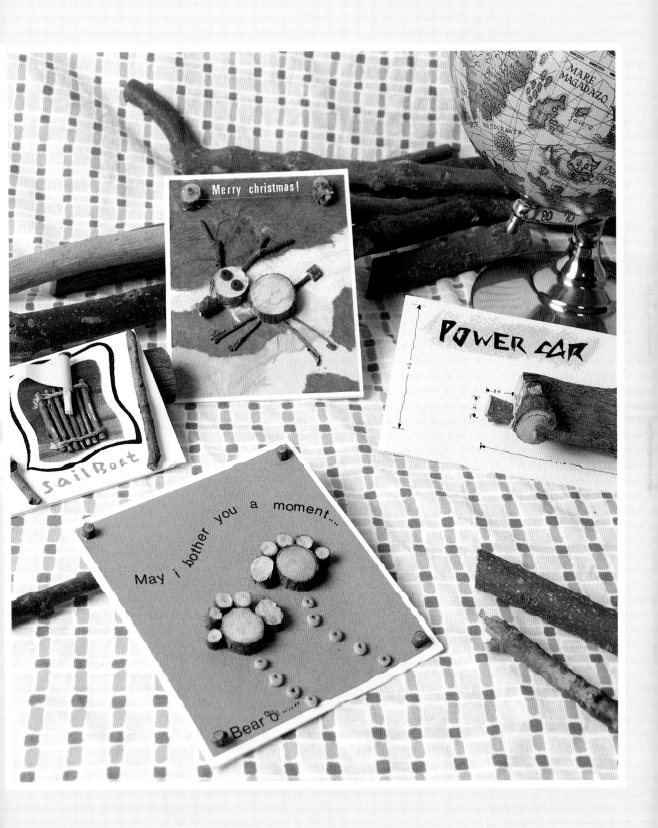

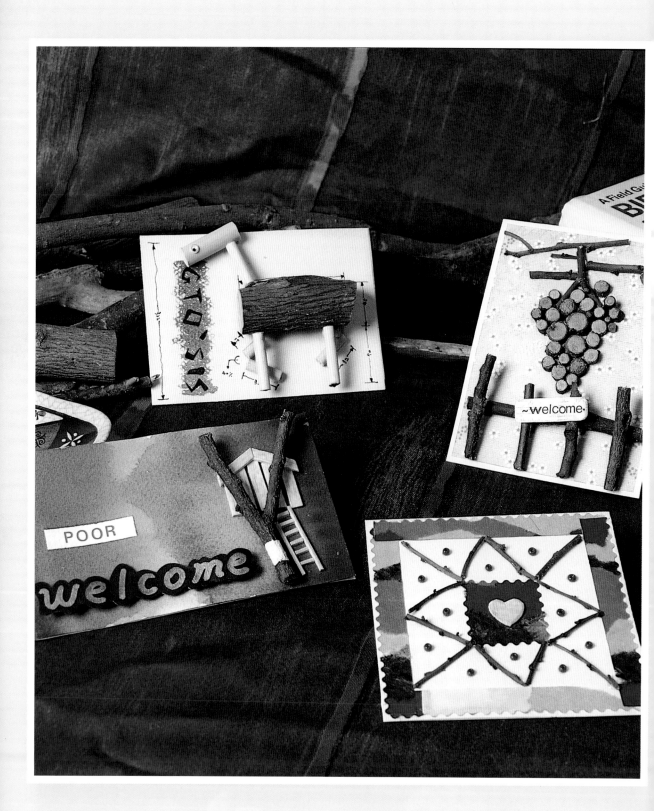

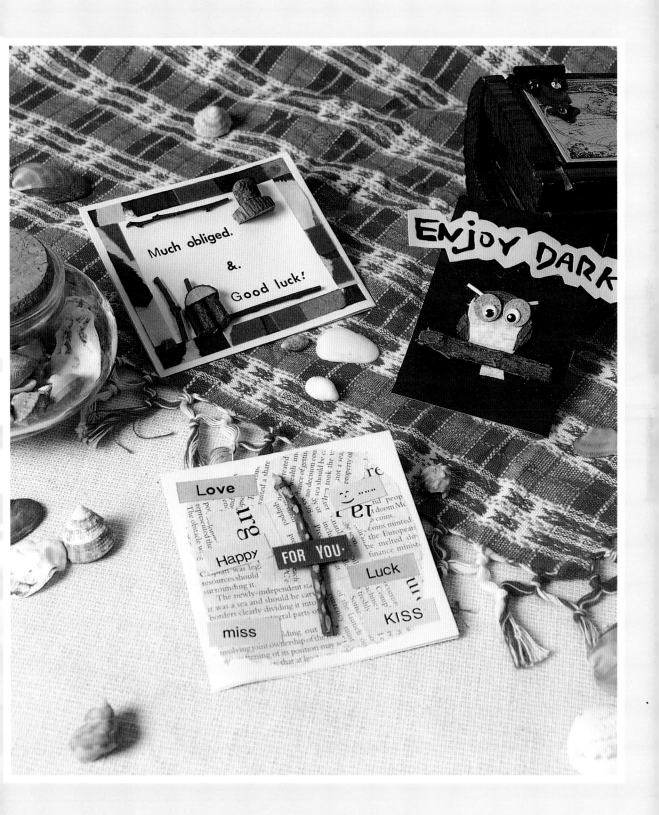

木頭技法

1 風車用飛機木做的分解圖。

2 在底紙上用小乾燥花黏貼邊緣。

這張充滿著異國風情的荷蘭風車卡,是不是很有味道呢?

3 用剪好的小樹枝和鐵絲黏牢,成為風車的葉片。

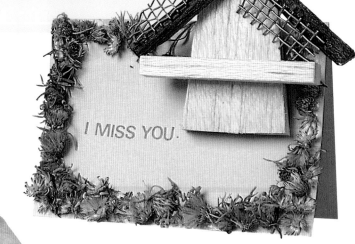

I MISS YOU.

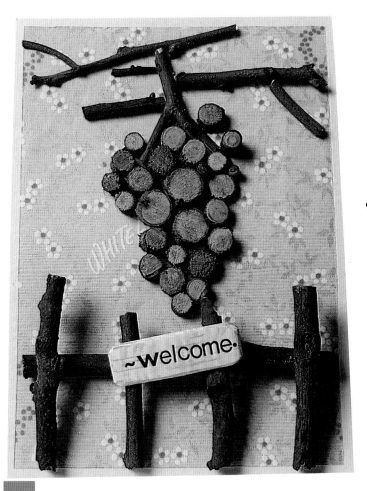

看到這甜美的葡萄，真忍不住想跨越籬
笆去偷吃。

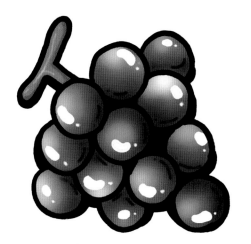

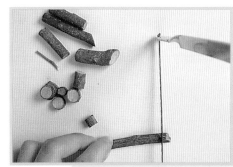

2 利用線鋸將木頭鋸成各種粗
細長短不同之造形。

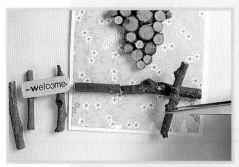

3 利用鋸好之木頭，拼出葡
萄園。

1 選定適當之包裝紙，做為背
景。

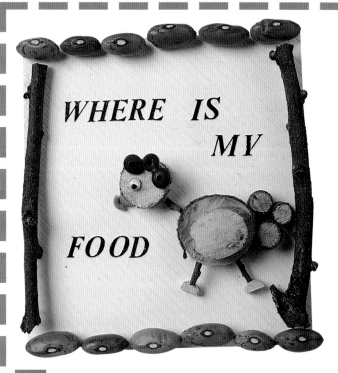

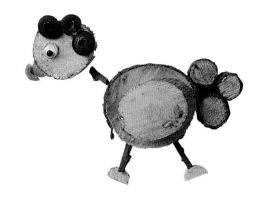

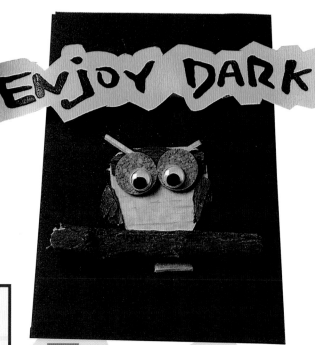

看那小雞興奮的樣子，原來是有滿地的花豆。

1 將木頭切片的小公雞黏牢後，再用大黃豆黏邊裝飾。

1 剪好字型框後，再用彩色墨水寫字。

咕～咕～小老鼠在那裡啊！

1 在割飛機木時，要順著紋路切割會比較順手。

2 用圓型打洞機在紫色的粉彩紙上打出許多的紙片。

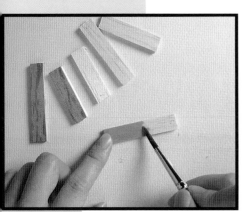

3 再來將割好的飛機木上色。

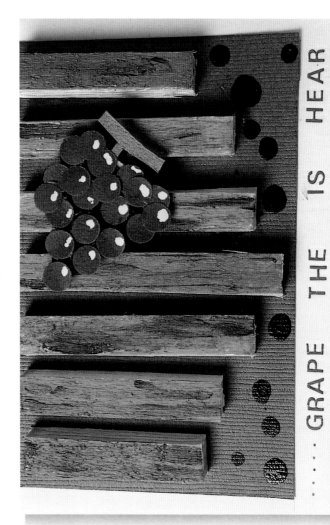

4 將圓型的小紙片重覆黏貼，即成為一串葡萄的樣子。

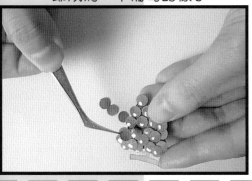

新形象的葡萄，又甜、又香、又好吃。

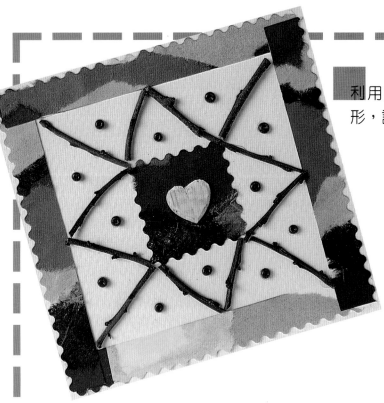

利用撕貼的外框，搭配飛機木切成的心形，讓卡片有著清新淡雅的感覺。

利用撕貼方法，再以鋸齒剪、剪裁做出外框。

1 將自己喜歡之棉紙，任意貼上。

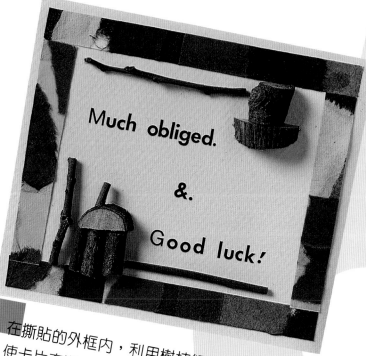

Much obliged.

&.

Good luck!

在撕貼的外框內，利用樹枝組成小木屋，使卡片充滿了田園氣息。

2 選取所需部分，裁出卡片之外框。

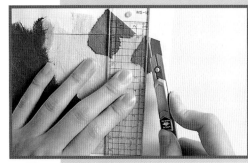

1 裁切背景的尺寸

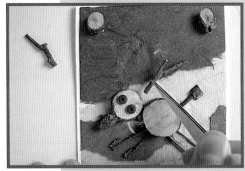

2 依序以木頭將鹿的造形組上。

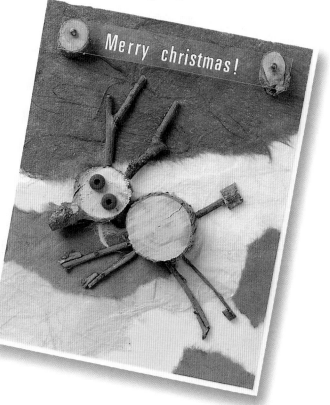

以撕貼方式,貼出藍天和草原可營造出十分自然的背景。

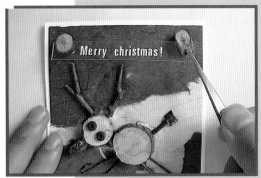

3 將字印於賽路路片上,再貼於上方。

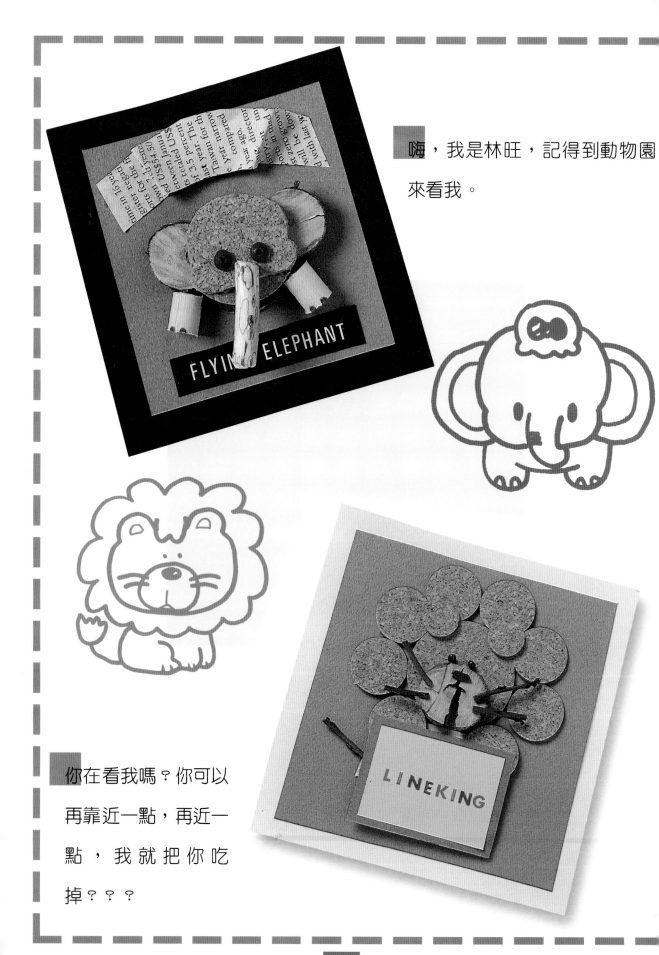

嗨，我是林旺，記得到動物園來看我。

你在看我嗎？你可以再靠近一點，再近一點，我就把你吃掉？？？

1 先在底紙上用蠟筆塗上字部份的底色。

3 在黏貼木質材料時，用樹脂黏的效果較牢固。

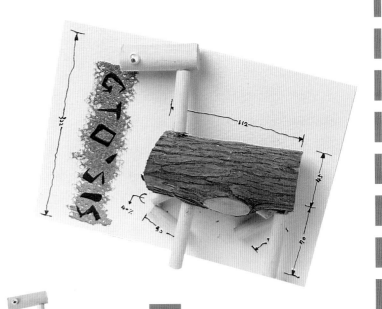

2 用樹枝做的木馬分解圖。

雖然我沒有木馬屠城記中的木馬巨大，但是，別緻的我也很可愛啊！

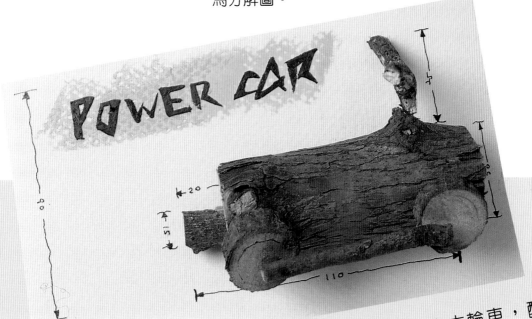

這是一部原始人的木輪車，酷吧！一起去兜兜風GO！

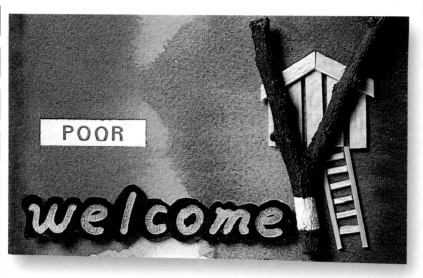

利用原木和飛機木，搭成的樹屋，感覺真棒！真恨不得想住進去。

1 底紙選用水彩紙，做染色的效果，留白的部份用紙膠先貼住。

2 在黑色的底紙上用金色的奇異筆寫字。

3 將飛機木切片，做為樹屋的架構。

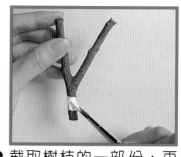

4 截取樹枝的一部份，再用白色顏料塗色，增加效果。

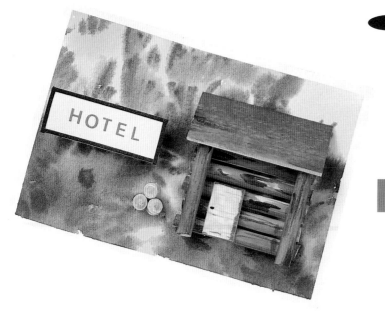

進來休息一下吧！感受一下隱居的生活。

把所有的小紙條，一起貼在卡片上，一次通通送給你啦！

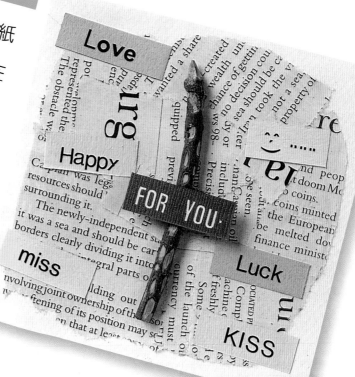

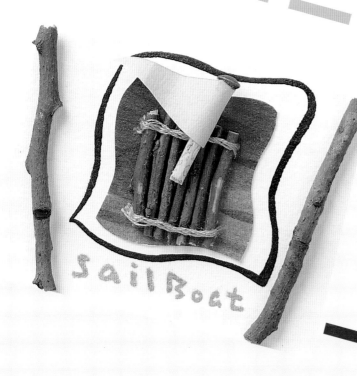

自然素材的運用，可以讓卡片看起來感覺得很輕鬆、很自然。

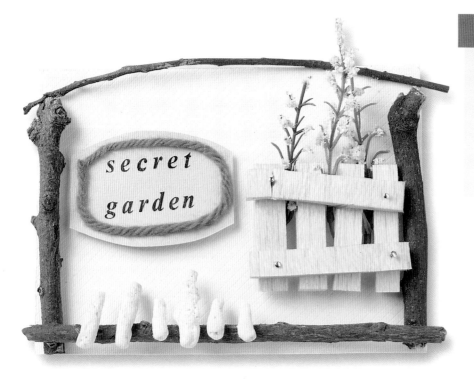

利用小樹枝、
飛機木、乾燥
花、珊瑚石、
毛線建造一座
溫馨多變化的
花園。

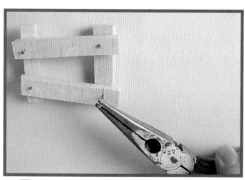

1 在切好的飛機木上釘上四
個大頭針。

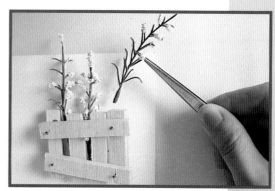

2 將飛機木固定好後,再將乾燥
花置入。

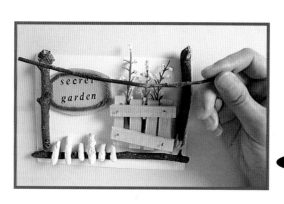

3 最後再用樹枝,石頭等材料來
裝飾邊框。

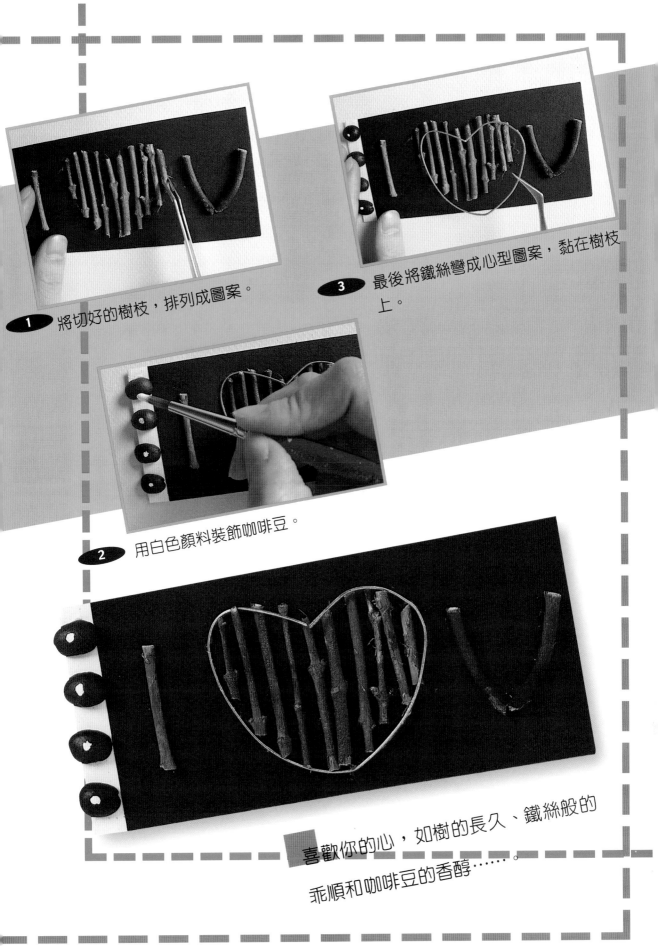

1　將切好的樹枝，排列成圖案。

3　最後將鐵絲彎成心型圖案，黏在樹枝上。

2　用白色顏料裝飾咖啡豆。

喜歡你的心，如樹的長久、鐵絲般的乖順和咖啡豆的香醇……。

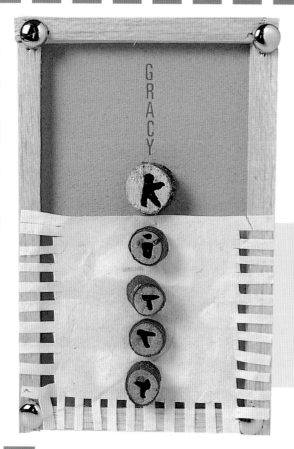

1

在棉紙上用剪刀剪出等間隔的長方形。

2

在樹枝切片上寫好字後,再黏在棉紙上。

最精緻的卡片送給最重要的友人。

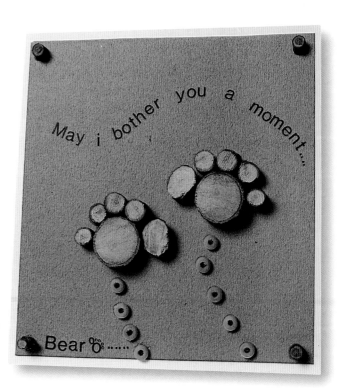

May i bother you a moment....

Bear o......

凡走過,必留下痕跡。

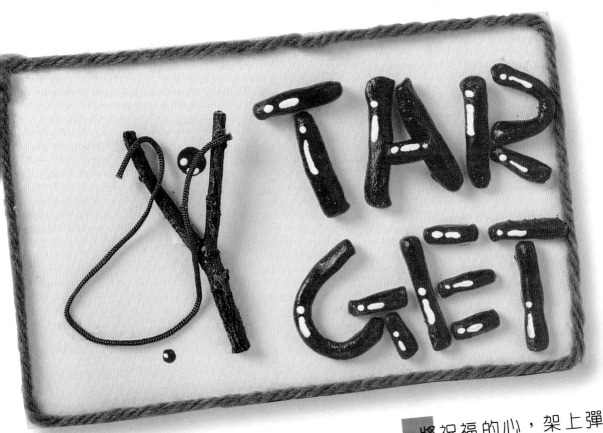

將祝福的心，架上彈
弓，射向遠方的你。

1 用紙黏土做出英文
字母。

3 再找樹枝的分叉部份黏上棉
線。

2 在做好的紙黏土上上彩色
墨水。

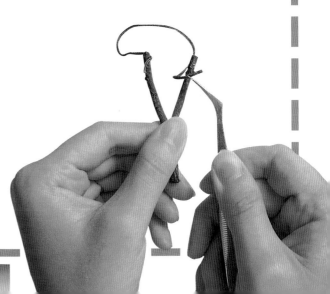

這是一張非常
浪漫、樸實的
卡片哦！

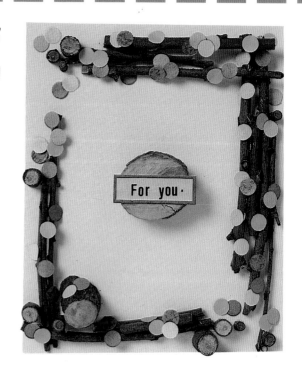

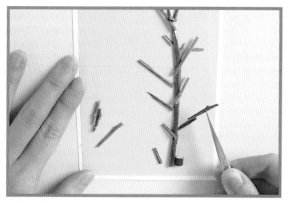

1 利用小樹枝，重新組成一顆樹的
支架。

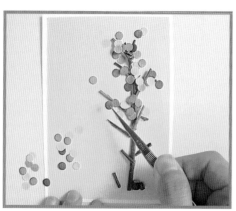

2 將打洞機打出各種顏色之
小圓貼上，當成樹葉。

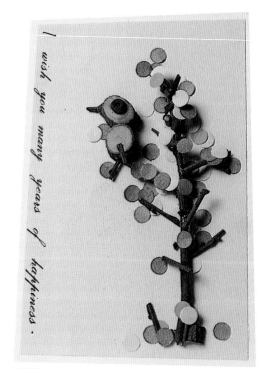

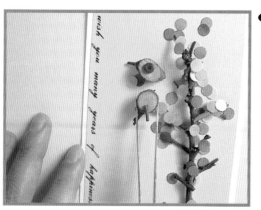

3
選用適當之
木頭組成小
鳥之造形。

樹上的空氣不錯哦，上來
和我一起呼吸新鮮的空氣
吧！

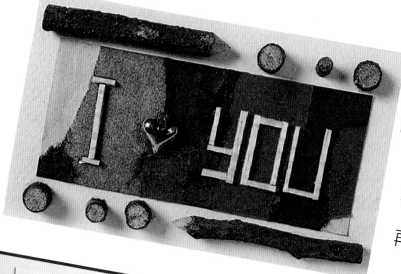

提起勇氣，拿起筆來寫出心裡想的話，別再遲疑了。

1 利用撕貼方式，裁出中間之底色。

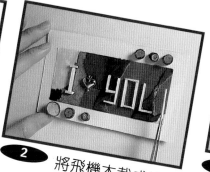

2 將飛機木裁成細條狀，拼出英文字。

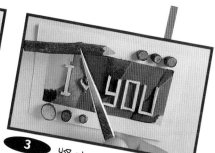

3 將木頭削出筆之造形貼上。

甲：哈囉！
好久不見。

乙：來我家坐
坐吧！

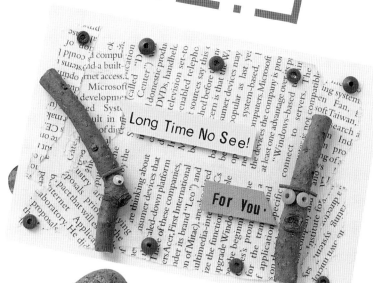

Project -2

石頭篇

　　雖然石頭的外形是我們無法改變的，但天馬行空的想像卻是無限的，就看你如何賦予它新的生命。

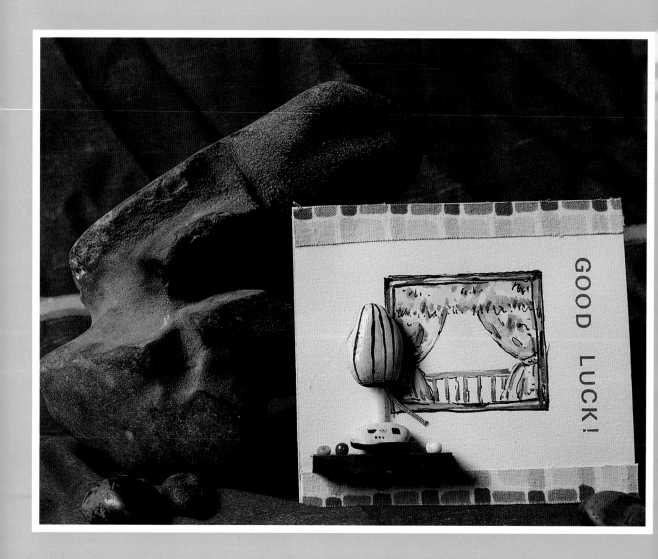

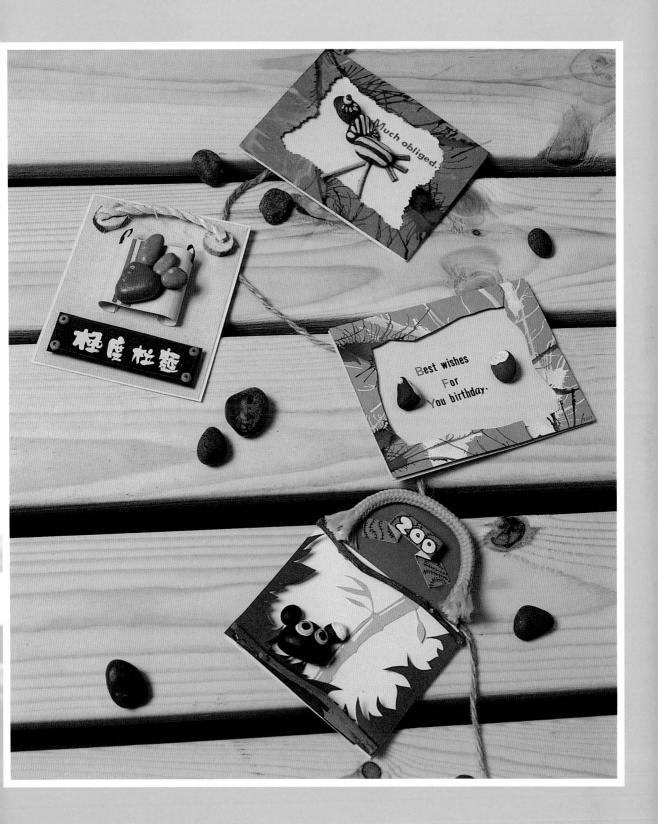

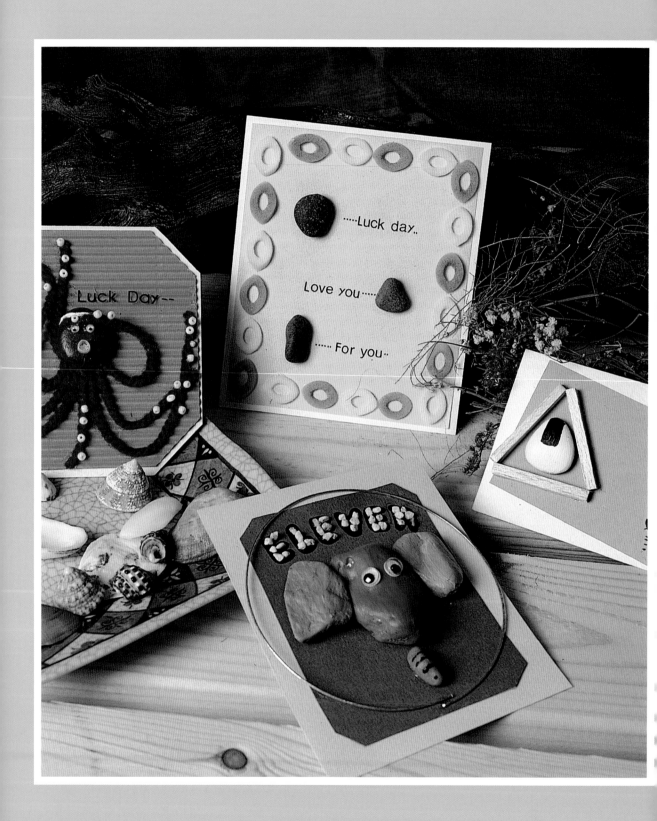

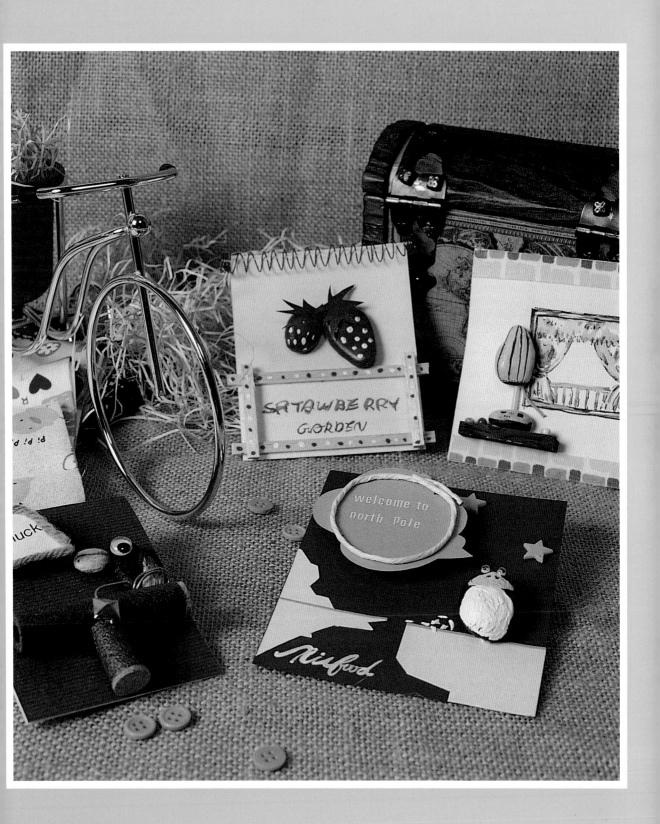

石頭技法

1 將預先剪好的乳酪形狀上色。

2 先在紙上用白色廣告顏料寫好字體。

3 再延著邊把字剪下來。

4 將割好的飛機木用圖釘固定。

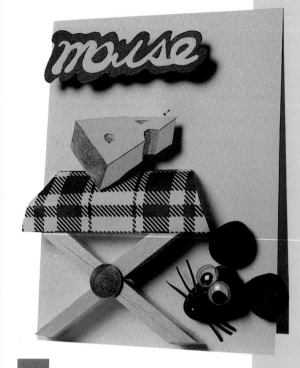

這張卡片充滿了故事性，十分有趣。

5 石頭黏貼→完成。

1 用紙黏土做出字型。

2 加上腳。

3 先在底紙塗上相片膠，
再依序將繡線黏上去。

 哦！天啊！

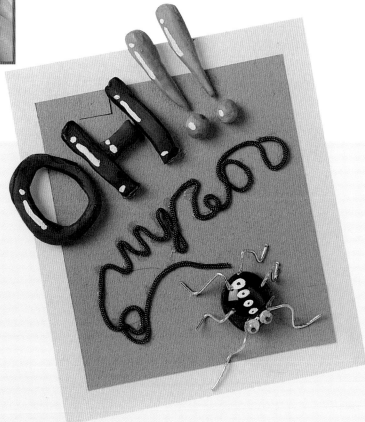

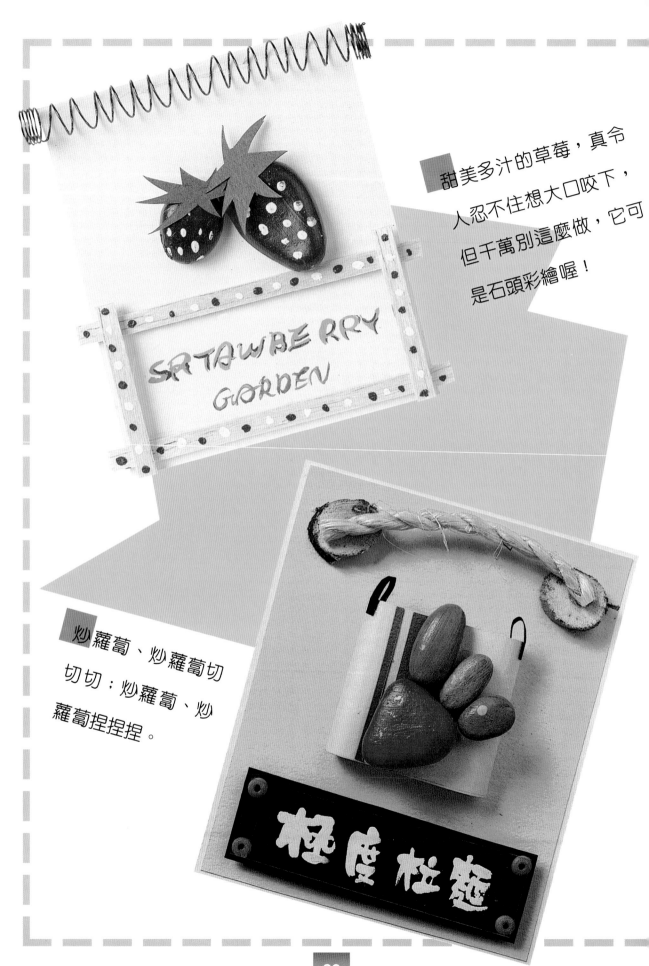

SRTAWBERRY GARDEN

甜美多汁的草莓，真令人忍不住想大口咬下，但千萬別這麼做，它可是石頭彩繪喔！

炒蘿蔔、炒蘿蔔切切切：炒蘿蔔、炒蘿蔔捏捏捏。

極度拉麵

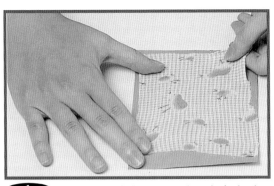

1 將花布貼於紙張上（方便切割）。

2 切割成許多大小不同的矩形。

3 拼貼成自己喜好的外框形狀。

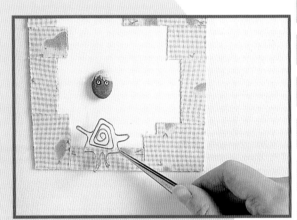

4 以石子為頭，鐵絲折成身體組合成人形。

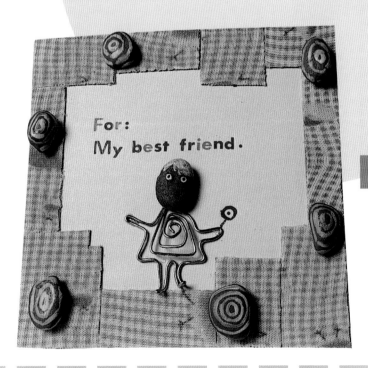

For:
My best friend.

好東西與好朋友一起分享！

瞧我這身模樣
7-ELEVEN的御
飯糰也不夠
看！

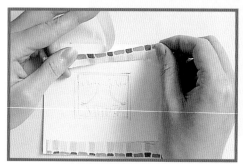

1 利用碎花布貼邊。

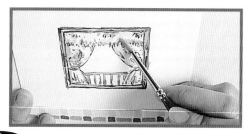

2 先在底紙上畫出背景（窗戶）。

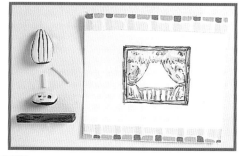

3 再將以著色之石頭、塑膠管、木頭、毛線擺上。

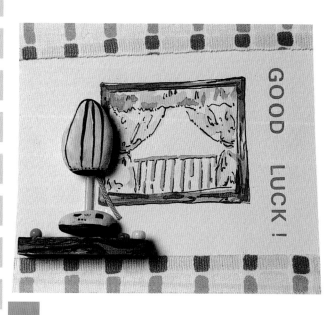

黃色桌燈、綠色窗簾配上藍色欄桿，
所構成的一幅溫馨又和諧的卡片。

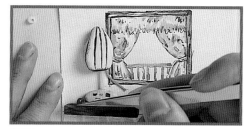

4 在桌面上加上一些小珠珠，完成。

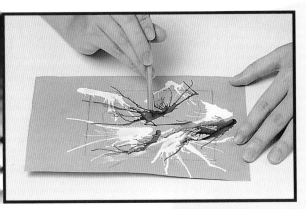

1 在選定的紙上任意吹散墨水。

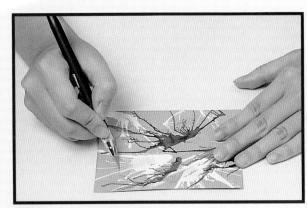

2 割下適用部分。

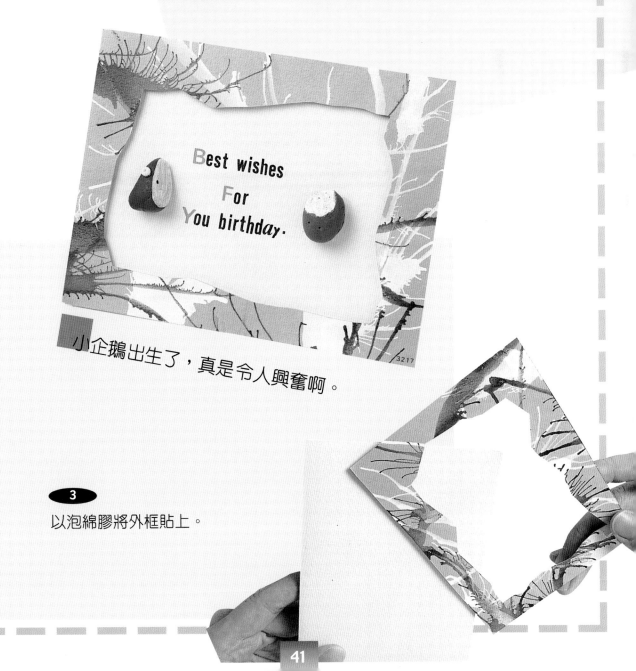

Best wishes
For
You birthday.

小企鵝出生了，真是令人興奮啊。

3

以泡綿膠將外框貼上。

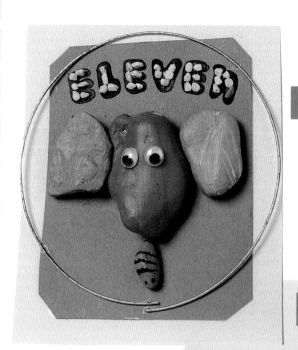

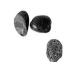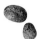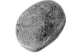

媽媽說耳朵大，鼻子長就是漂亮。

熱呼呼的岩燒口味不錯！你也來嚐嚐吧！

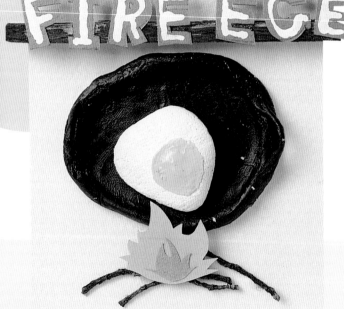

1　用壓克力顏料在石頭上畫出蛋的顏色！

2　用紙黏土做為鐵板，石頭做為荷包蛋，加以上色，看起來很真實。

1 以紙黏土塑型。

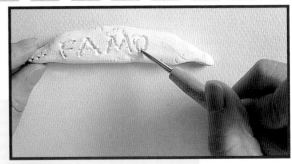

2 再以壓凸筆挖出字來。

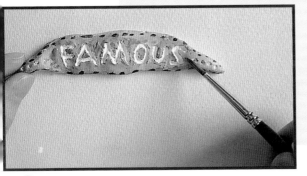

3 上色後留出反白的字。

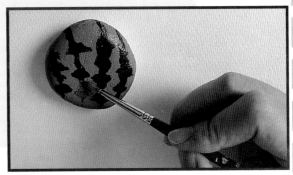

4 選適合的石頭，用壓克力顏料上色。

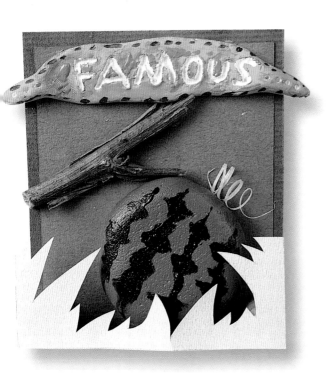

在炎熱的夏日中，
消暑的最佳選擇，
莫過於品嚐甜美多
汁的西瓜了。

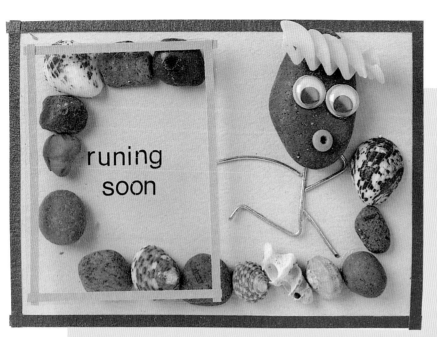

嗨！我是陽光男孩，一頭卷髮、濃眉、大眼、鋼鐵般的身材，酷吧！

彩繪石頭，可繪成任何想要的圖案哦！

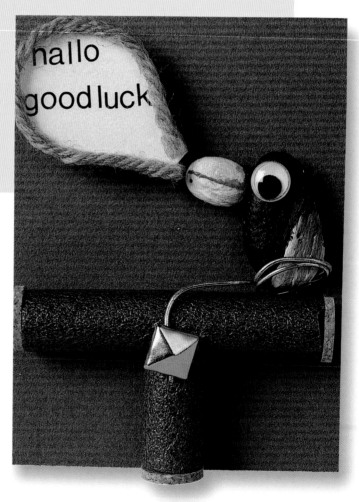

以吹畫的方法，可營造成一種抽象又自然的美感。

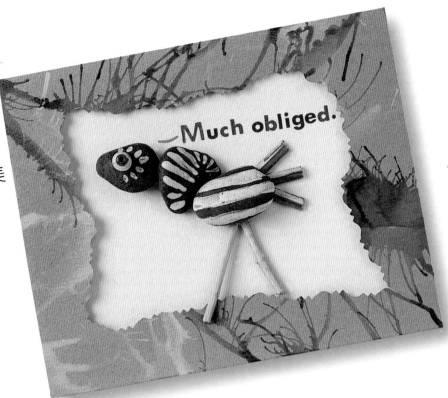

Much obliged.

別怕！別怕！我不是電影裡那隻會吃人的大海怪。

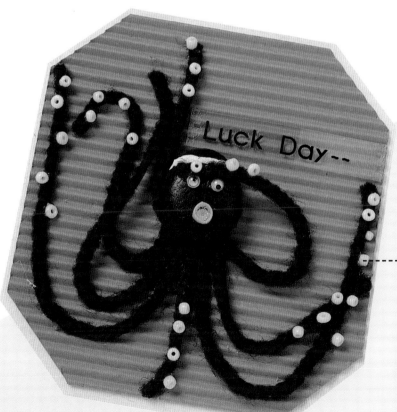

Luck Day--

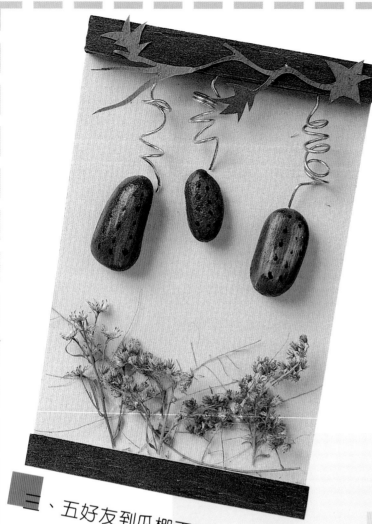

F
R
U
I
T

三、五好友到瓜棚下談天、泡茶
是多美好的事啊。

OF

LOOFAH

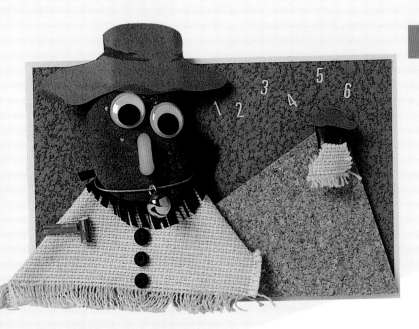

荒野大鏢客－卡片版，

5、6、7、8、9、碰、

碰碰！

你發現我了嗎？想你

想到黑輪了！

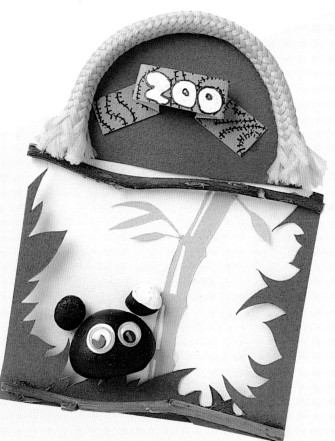

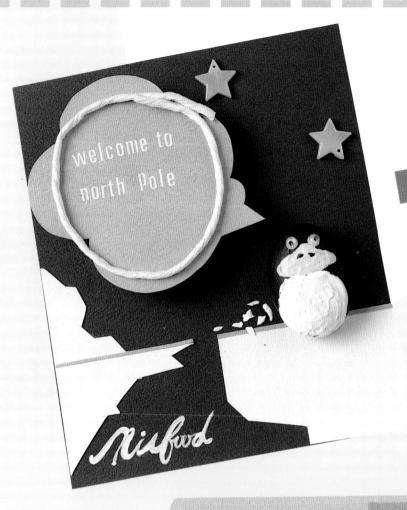

歡迎到南極來看
我，記得多穿些
衣服哦。

好久不見了，
坐下來喝個
茶、吃個包子
慢慢聊吧！

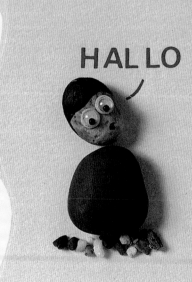

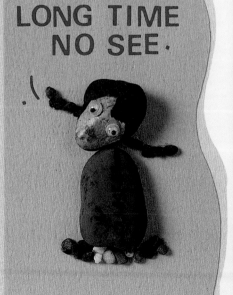

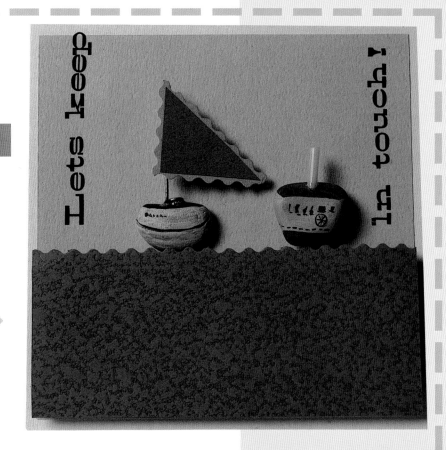

想找你去
吹吹風。

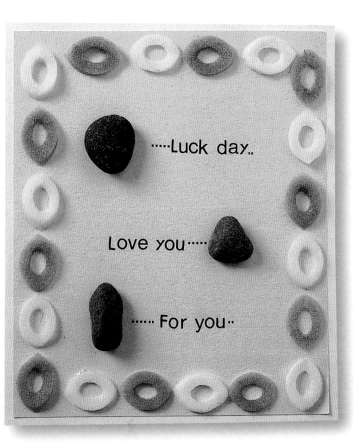

有時和石頭說
說話、談談心
事還滿不錯
的！

Project -3
鐵絲篇

以塑形能力極佳的鐵絲來做卡片，最恰當不過了，不管平面或立體或轉折、捲曲、裁剪…無所不能。

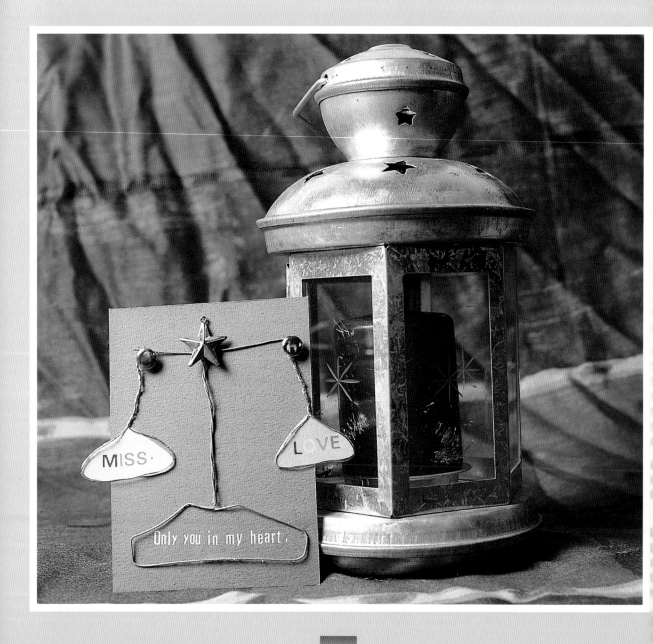

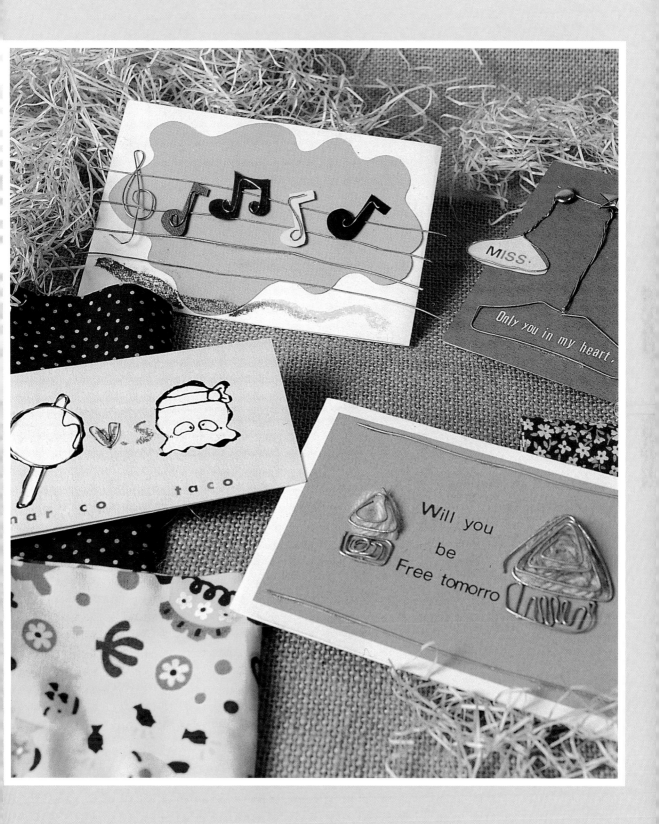

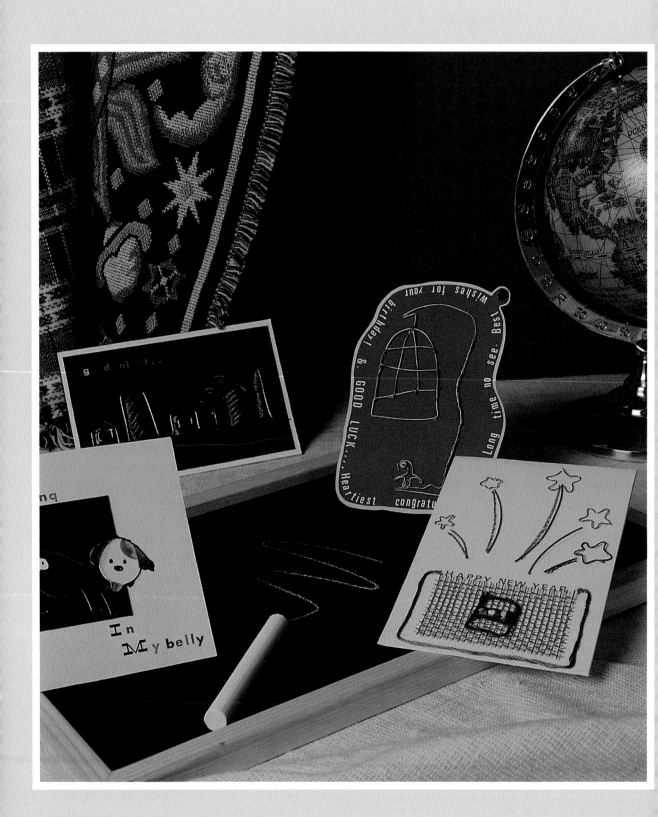

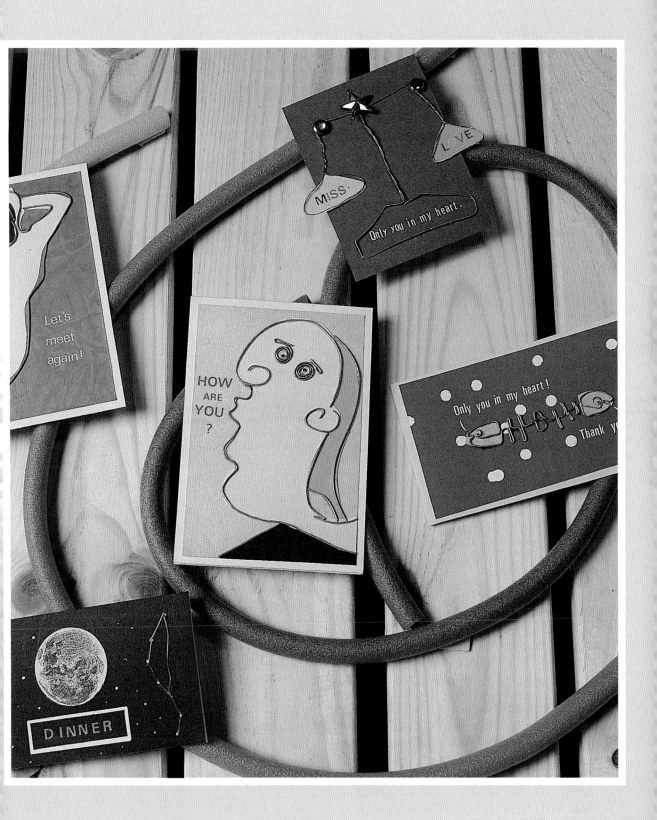

鐵絲技法

1 在粉彩紙上割出樹的形狀。

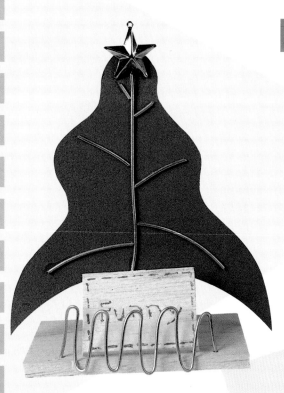

用紙作的樹，既別緻又美觀，放置於書桌也別有一番趣味喔！

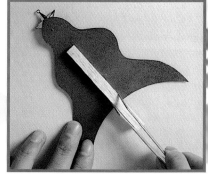

2 將割好的飛機木黏貼於紙的背面。

3 用鉗子夾住鐵絲，插入飛機木裡面。

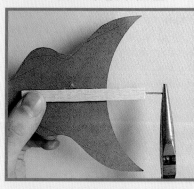

4 用鉗子將鐵絲折成彎曲狀，做為柵欄。

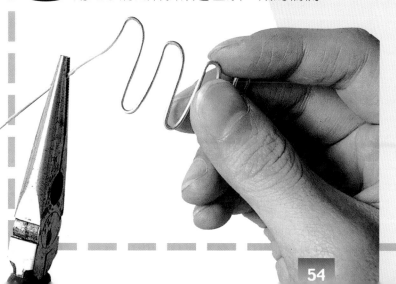

5 在飛機木上用壓克力顏料寫上字體。

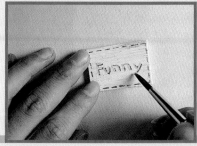

1 將麻布剪成正方形。

2 將鐵絲網也剪成正方形。

3 將麻布黏在鐵絲網上。

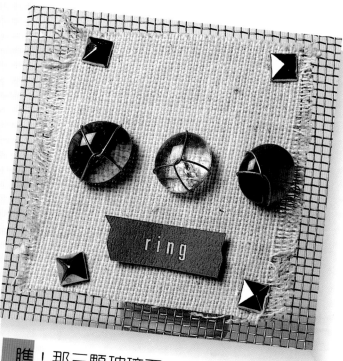

瞧！那三顆玻璃石，是不是很耀眼呢？

4 細心的用手或鉗子將鐵絲纏繞在玻璃石上。

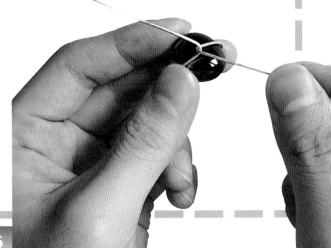

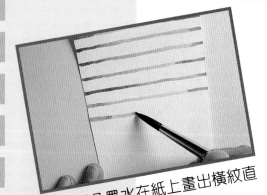

1 用彩色墨水在紙上畫出橫紋直線。

2 畫上邊框，強調蝴蝶的形狀。

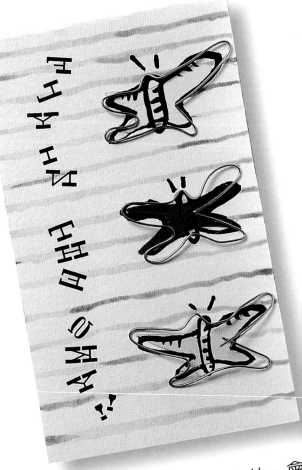

製作一張別具匠心的卡片，會讓收到的人倍感溫馨喔！

3 將鐵絲彎成蝴蝶狀。

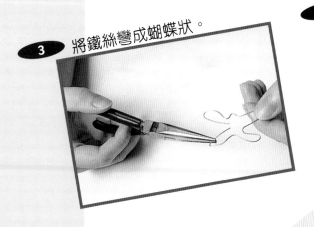

再將鐵絲黏在畫好的蝴蝶上面。

4

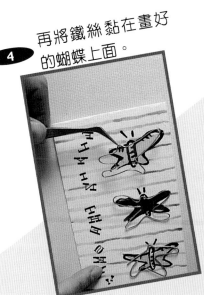

1 用美工刀割出黑桃心的形狀。

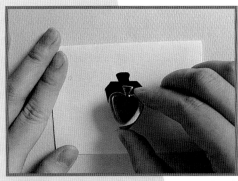

2 再將黑桃心的小飾品黏貼上去。

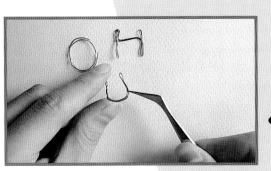

3 將鐵絲彎成英文字形。

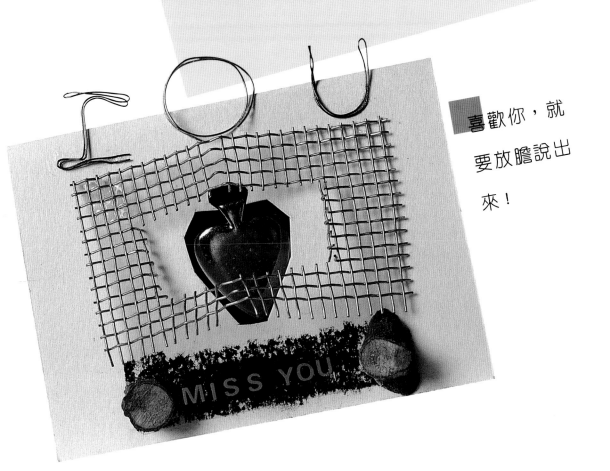

喜歡你，就要放膽說出來！

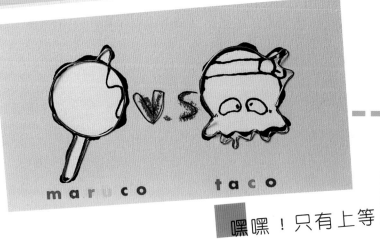

1 用彩色墨水畫出可愛的章魚造形。

2 將鐵絲彎成造形,配合章魚的形狀、黏貼。

嘿嘿!只有上等的章魚才能作出上等的章魚丸喔!

3 在褐色的底紙上,用兩種顏色的彩色墨水畫邊框。

4 同樣的,再用彩色墨水畫出咖啡的造形。

5 再將鐵絲彎出造形、黏貼。

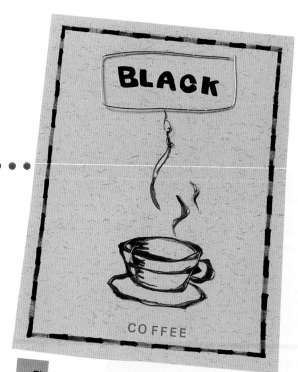

夠黑夠濃的黑咖啡,很醇吧!?

製作一張配色柔和，具現代化的
卡片，也是不錯的。

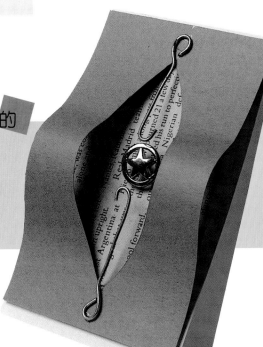

1 利用鉗子來轉折鐵絲。

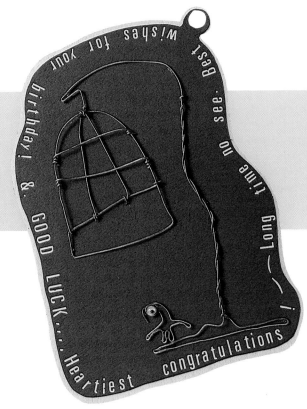

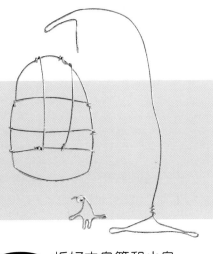

2 折好之鳥籠和小鳥。

好想養一隻白文鳥喔！

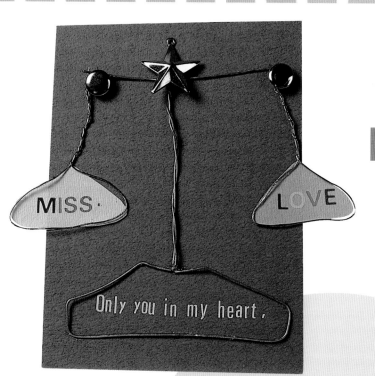

■一邊是友情，一邊是愛情，天秤座的你，如何作抉擇呢？

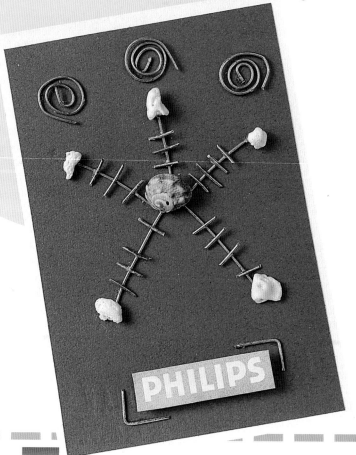

■哇，這個海星怎麼只剩下骨架呢？

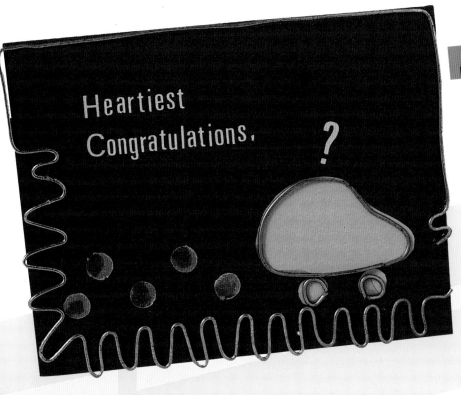

Heartiest
Congratulations,

?

march march
Thank you very
march.瞧,我後
面還會吐泡泡
呦!

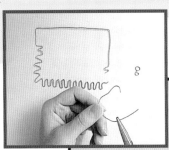

1 利用鐵絲折出外框
和小車。

2 裁出底色紙張。

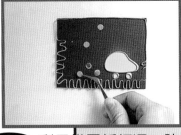

3 利用描圖紙打洞,貼
上產生煙之效果。

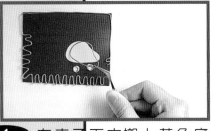

4 在車子下方襯上黃色底
紙。

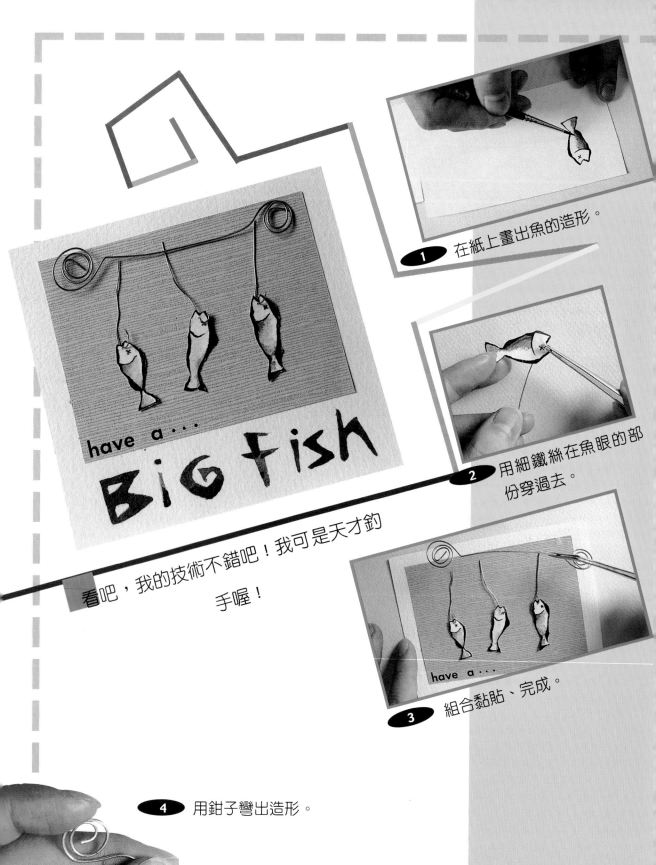

have a...

BiG Fish

看吧，我的技術不錯吧！我可是天才釣手喔！

1 在紙上畫出魚的造形。

2 用細鐵絲在魚眼的部份穿過去。

3 組合黏貼、完成。

4 用鉗子彎出造形。

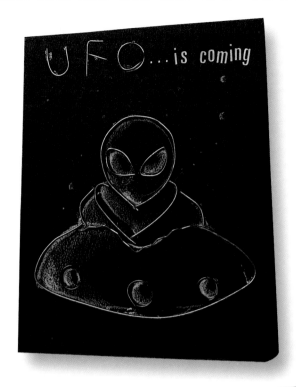

公元2100年後，相信我們將會有外星朋友吧?!

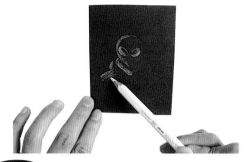

1 用白色的色鉛筆畫出外星人的亮面部份。

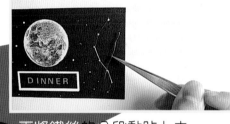

2 再將鐵絲的分段黏貼上去。

3 用鉗子將鐵絲剪分段。

看那月亮又圓又亮，中秋節又到啦，小心不要留下"月餅臉"喔。

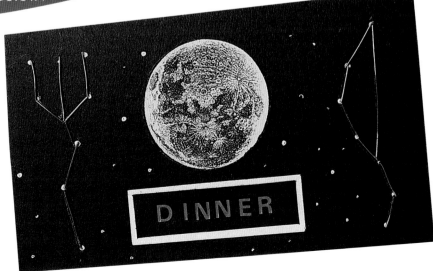

我覺得天上的星星，都是燦爛的小煙火。

★★★、★★★，來！跟著音符一起跳動吧！

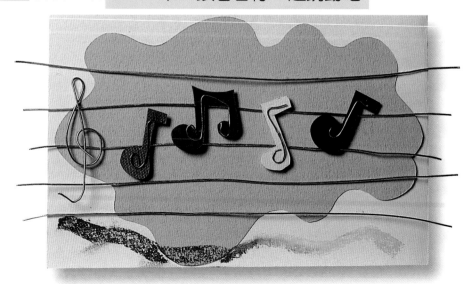

1 先以鮮豔毛線貼出屋頂之底。

我的小茅屋很可愛吧！進來坐坐！！

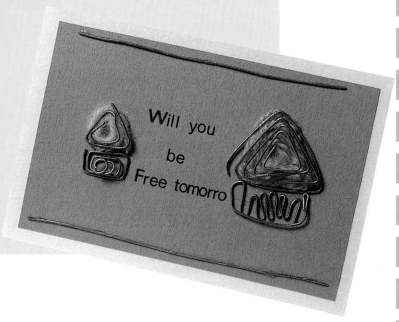

2 將鐵絲以圈繞方式，繞出屋子的造形。

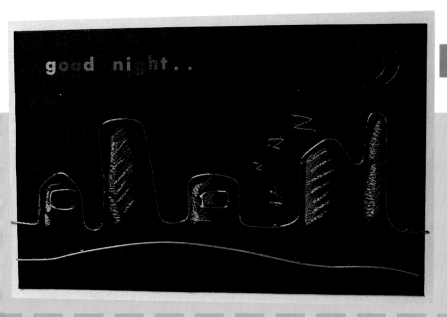

夜晚的都市，仍然是繁華熱鬧，這就是都市新貴族吧！

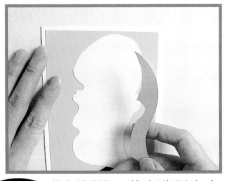

1 先以紙張，裁出造形之底色。

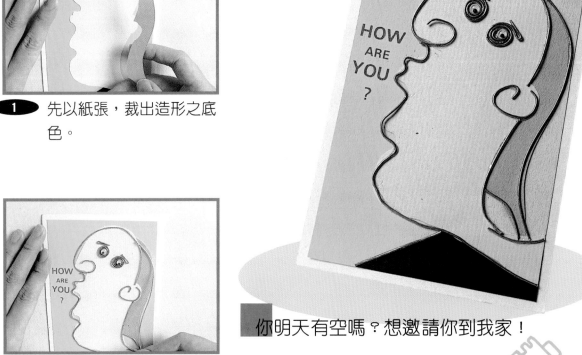

你明天有空嗎？想邀請你到我家！

2 將鐵紙依人頭外形黏貼一圈。

Lucky！難怪我找不到鑰匙，原來被你吃掉了！

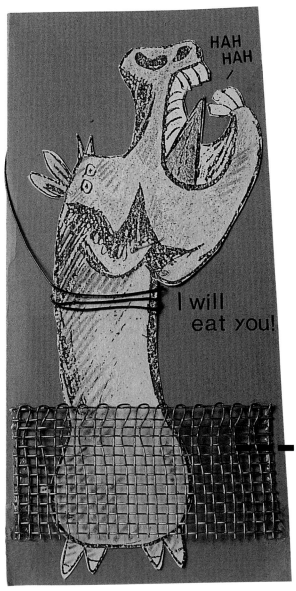

嘶～我不是長頸鹿啦，引吭"高"嘶是我的專長之一喔！別瞧我這一身模樣，我可是一匹具有冠軍相的馬喔！

鐵網粗獷的風格很實用喔！

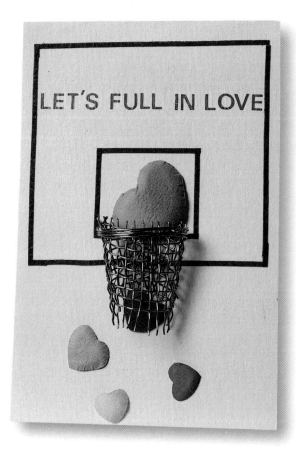

沒辦法了，多說無妨，我將我的心全投給你了。

和許久不見的老友聯絡一下吧！

① 將底紙以打洞機任意打洞，做出氣泡效果。

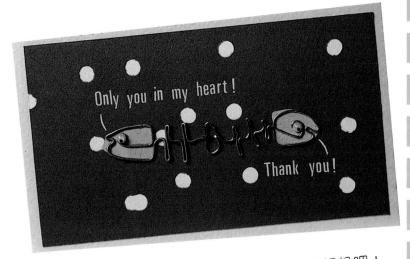

大海茫茫，我倆的心仍然繫在一起，算是緣份吧！

② 把鐵絲折出兩隻可勾在一起的魚形。

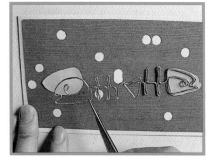

③ 在魚頭下方，襯上暖色系之底紙，更為突顯。

用我們的巧思將藝術化為精緻的創作卡片吧！

Project —4

刮擦篇

刮擦所運用的原理，就是在染上色彩的底紙上，塗一層蠟，再以尖銳工具在上方刮繪圖案，經常能產生一些出乎意料的效果哦。

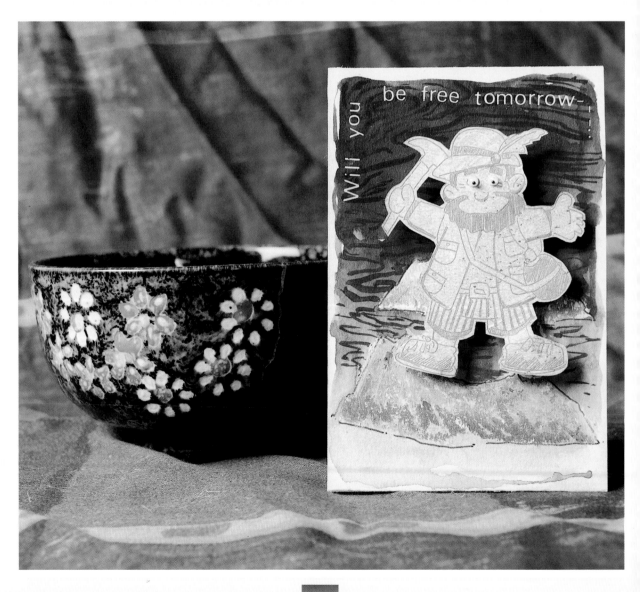

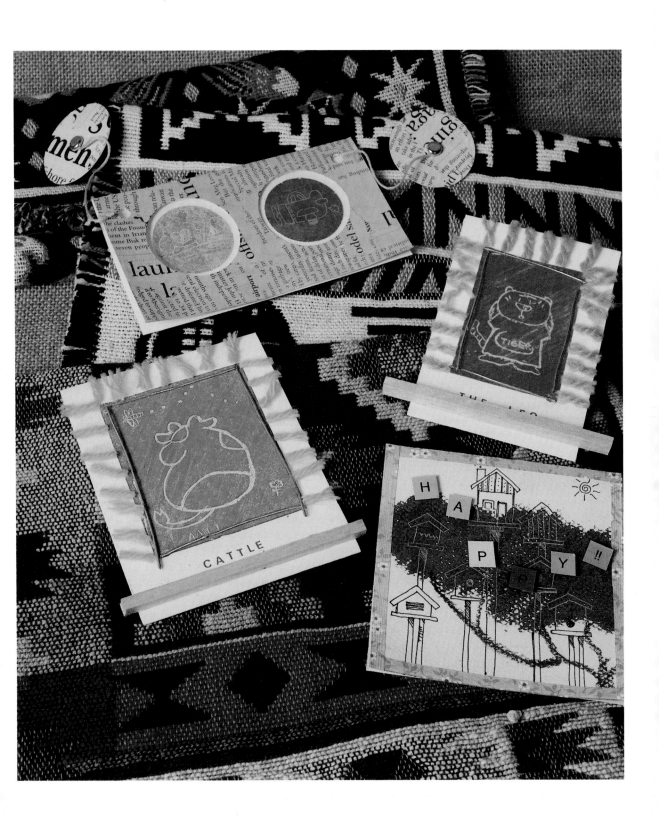

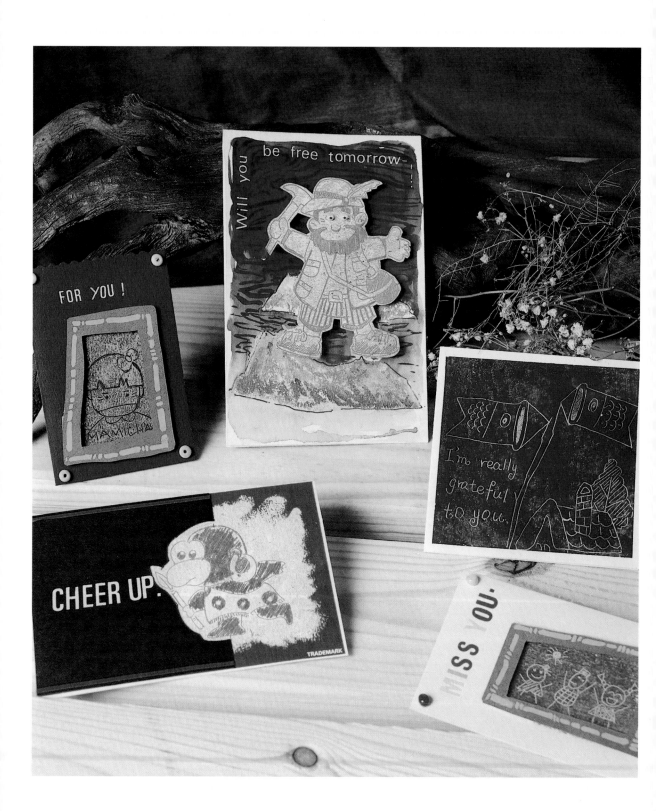

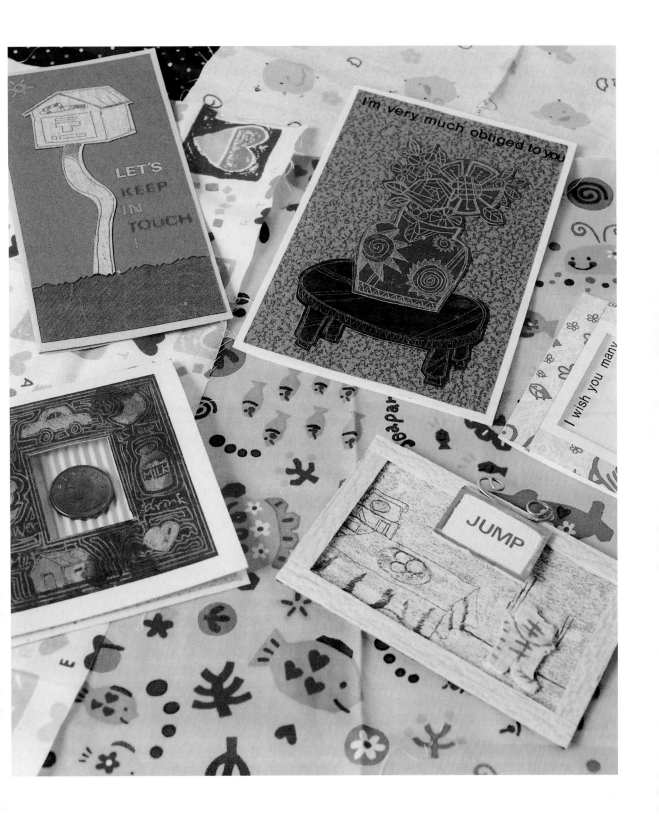

刮擦技法

快把蓋子拿起來
瞧瞧！哇～全是
看不懂的英文，
還是蓋起來好
了！

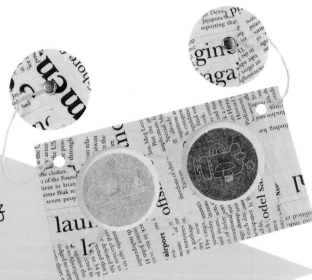

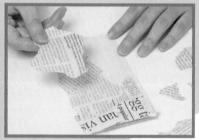

1 先將撕好的報紙任意的貼在底紙上。

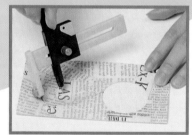

2 以割圖器割下計算好的兩圓。

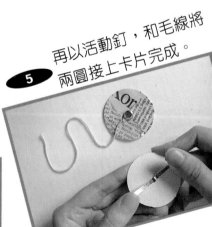

5 再以活動釘，和毛線將兩圓接上卡片完成。

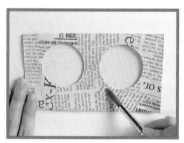

3 將報紙染黃。

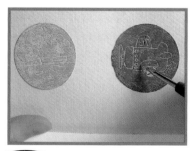

4 在兩圓處貼上賽璐璐片，在圓下做刮擦。

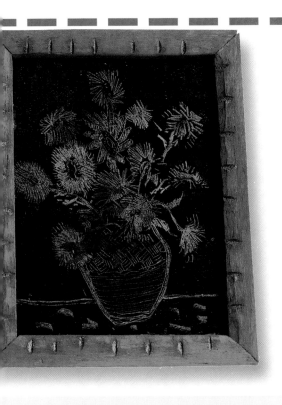

2 以彩色墨水上色。

利用刮擦的技法,可以
讓花朵的色彩更豐富
喔!

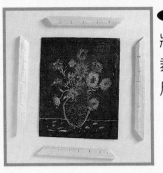

1 將飛機木
裁成外框
尺寸。

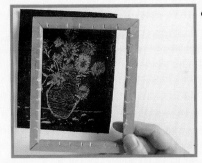

3 以相片膠,訂書
機裝訂,貼上作
品。

熱鬧的海鮮卡
片,給愛吃海
鮮的你。

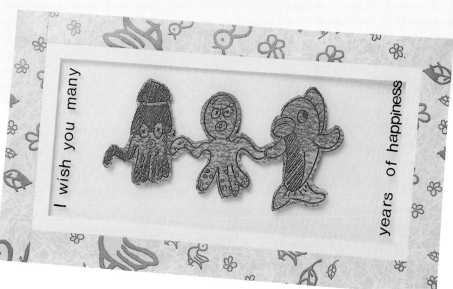

I wish you many

years of happiness

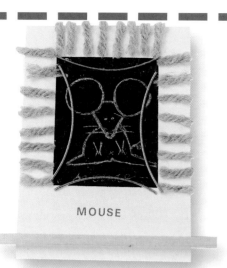

MOUSE

我逛大街才不會"人人喊打"呢！我可是排行第一名喔！

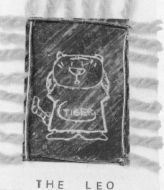

THE LEO

哼～不要偷拍我。

1 因為要一塊方形的區域，所以用紙膠貼邊。

2 用蠟筆塗底色。

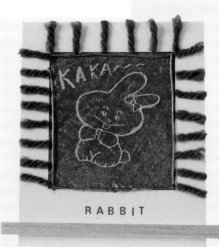

RABBIT

請叫我小藍兔，我染的新毛色不錯吧！

3 用鑷子刮出形狀。

我的造形Q吧！好久不見。

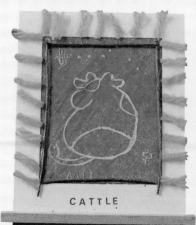

CATTLE

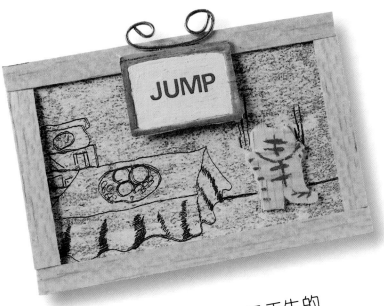
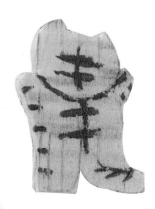

我抓我抓我抓抓抓！我可是天生的

破壞狂喔！喵～

1
以薄的飛機木切割成外框，貓和木條。

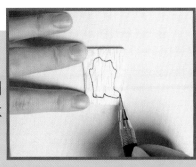

2
用飛機木切割出貓的外型。

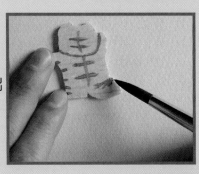

3
以壓克力顏料上色、裝飾。

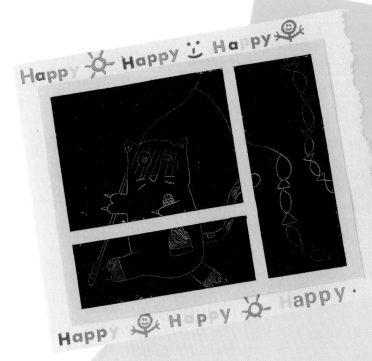

看我釣了一
串彩色魚，
羨慕吧！

小心被仙人掌
刺到了，刺在
你身痛在我
心。

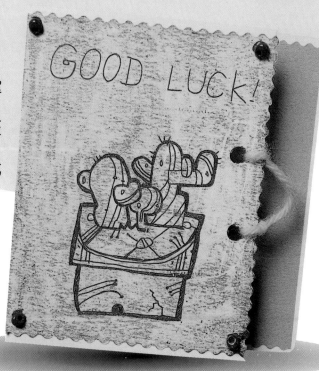

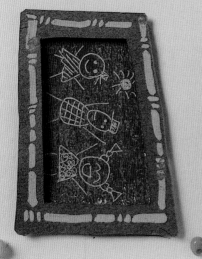

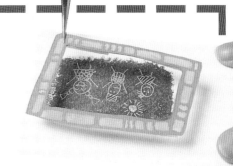

珍藏美好的
回憶，永遠
不會忘記。

3 用紙做一個適當之相框，以墨水裝飾。以泡綿膠貼上。

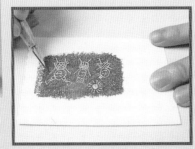

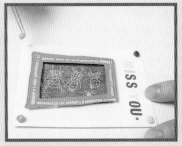

1 在底紙上做部分的刮擦。

2 在四個角利用小珠珠裝飾一下。

充滿日本風味的
小卡片，非常精
緻。

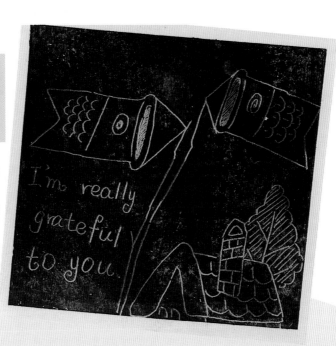

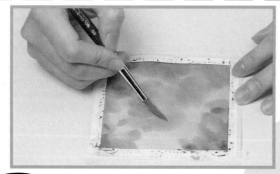

1 以紙膠貼邊，染上色彩。

這是一張很貴重的卡片喔！有房子、車子、情人……喜歡吧！但非到緊要時刻千萬別將它花掉。

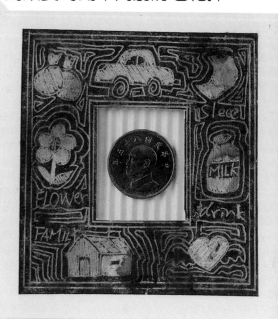

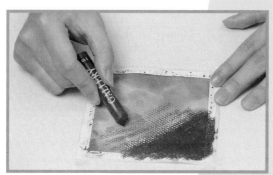

2 再以蠟筆平均的平塗於上面。

4 在下方襯上瓦楞紙，貼上硬幣。

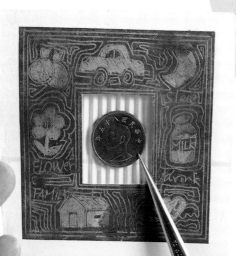

3 以尖頭之器具於上方刮出圖案。

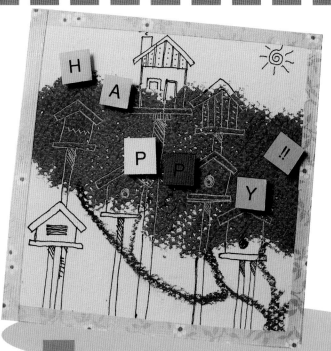

還記得我們那段美好的日子嗎？

① 將字轉印於不同色彩方塊中，活潑的安排於卡片上，可增加趣味性。

看看小時候的相片還滿可愛的，就是眼睛小了點。

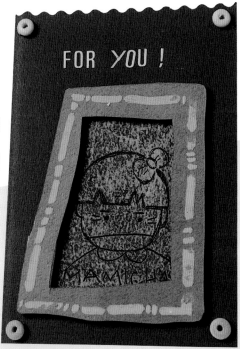

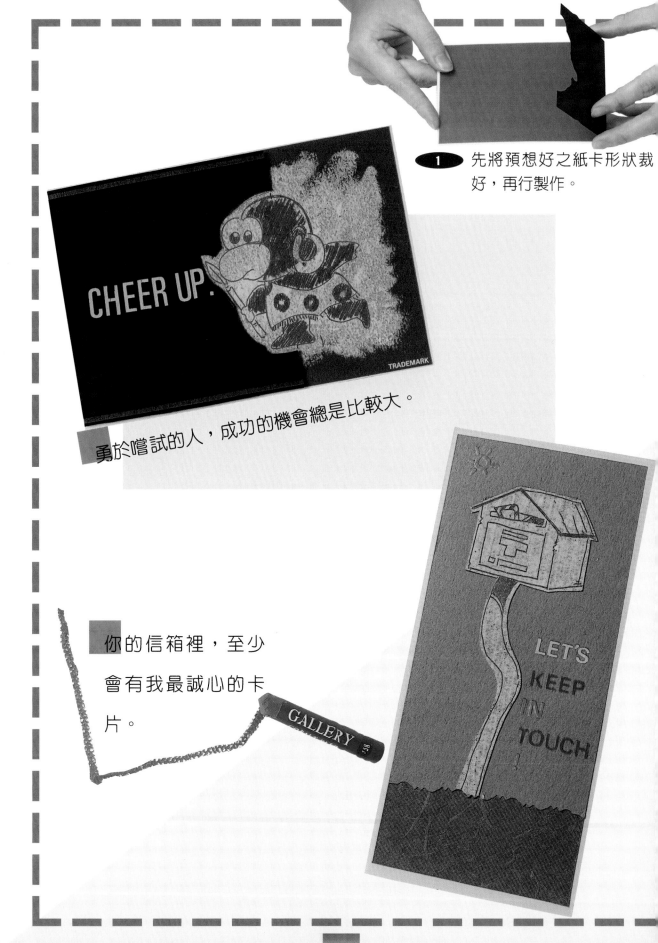

1 先將預想好之紙卡形狀裁好，再行製作。

勇於嚐試的人，成功的機會總是比較大。

你的信箱裡，至少會有我最誠心的卡片。

CHEER UP.

TRADEMARK

GALLERY '58

LET'S KEEP IN TOUCH

1 以紅、綠兩色切割成底紙尺寸，再貼上。

紅配綠狗臭屁！但比例恰當一樣是一張高雅的作品。

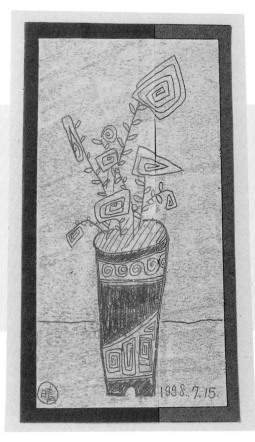

別跑、別跑，今天捉不到你，我就不回家吃飯。

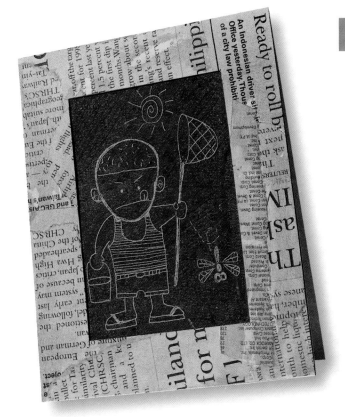

Project-5
毛線篇

一球一球的毛線，有紅的、黃的、綠的、藍的…，不斷的拉出充滿活力的線條，可做出各種不同之造形。

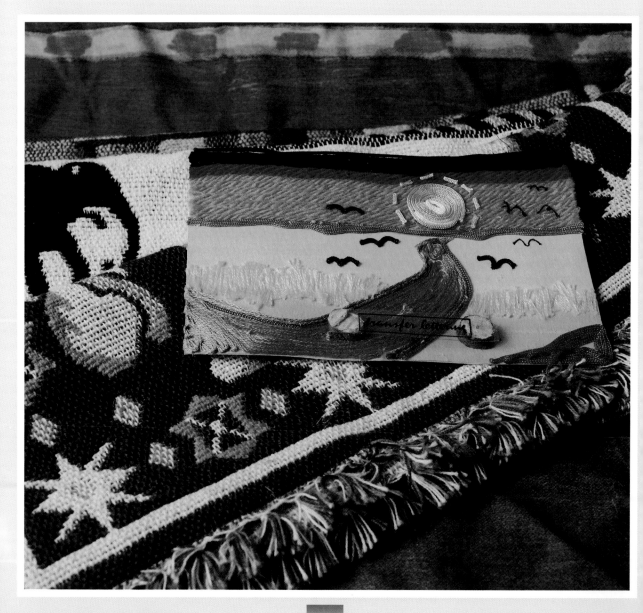

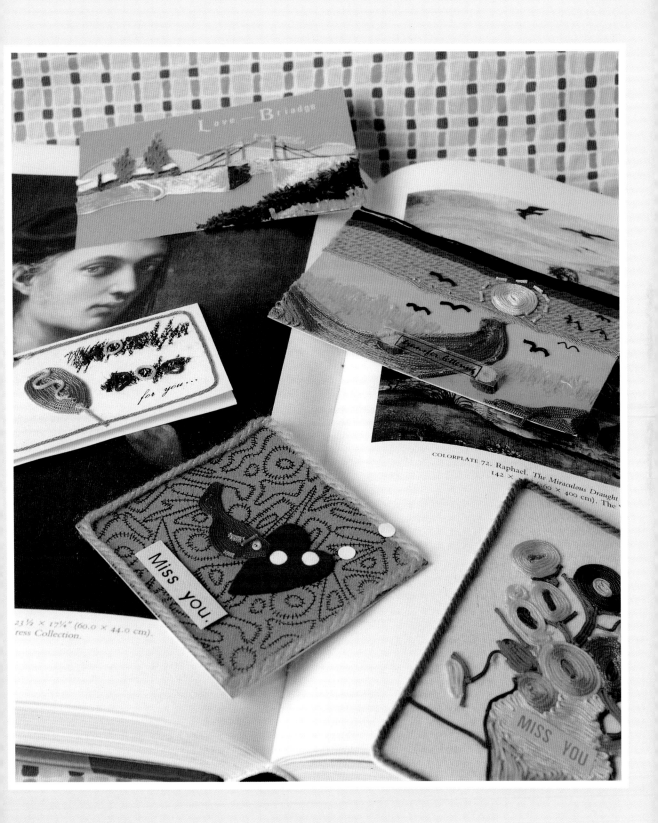

COLORPLATE 72. Raphael. The Miraculous Draught
142 × (360 × 400 cm). The

Love Bridge

for you...

Miss you.

MISS YOU

23½ × 17¼" (60.0 × 44.0 cm).
ress Collection.

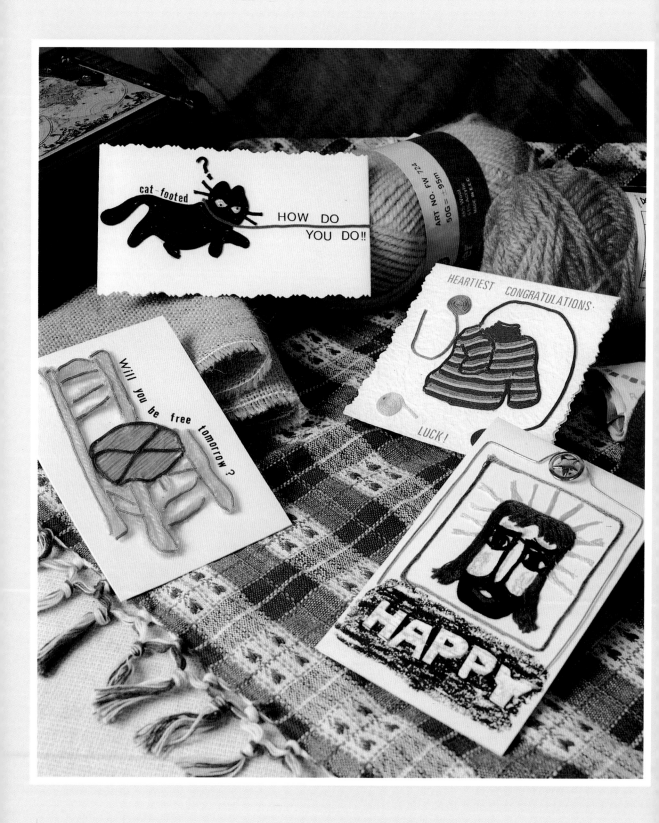

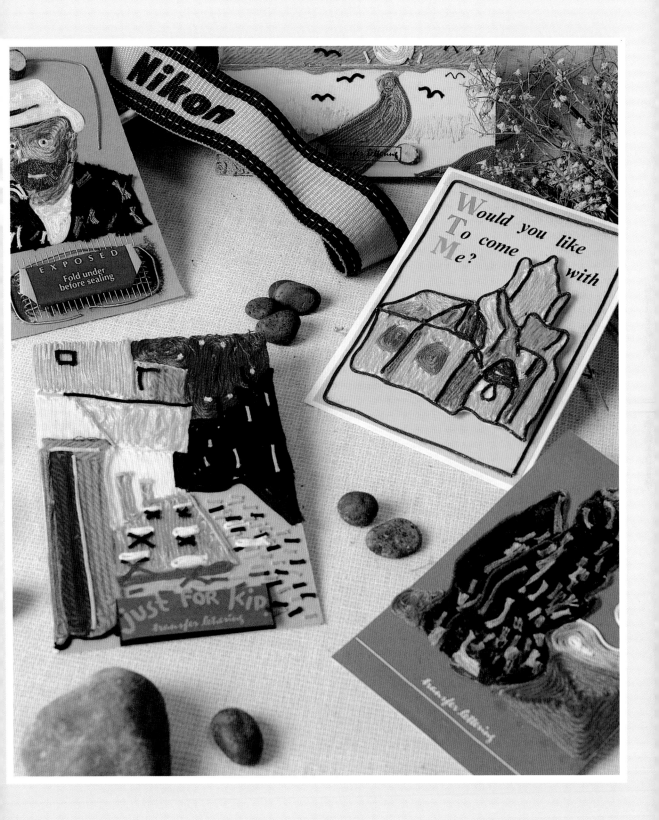

毛線技法

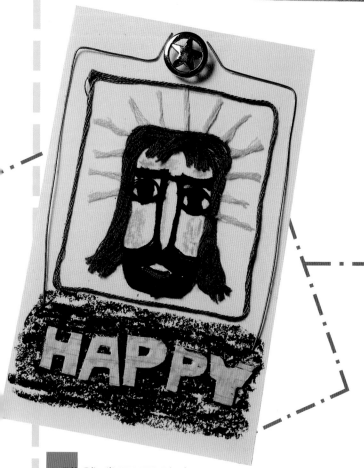

雖然我頭頂發光，可是
我不是上帝喔！

1 在製作卡片之前，先在底紙上畫上草圖，方便黏貼。

2 將要黏上毛線的區域塗上相片膠。

3 將毛線逐一黏貼。

4 最後再用黑色臘筆塗在預將上字體的部份。

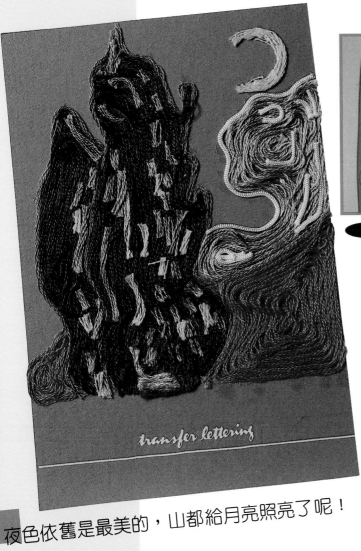

transfer lettering

夜色依舊是最美的，山都給月亮照亮了呢！

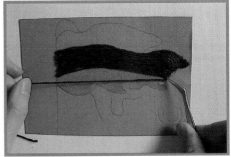

① 在製作卡片之前，先在底紙上畫上草圖，方便黏性。

② 黏貼的方式是上下來回黏貼。

③ 再用向中心的方式環繞黏貼。

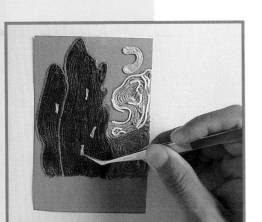

④ 最後再剪一小段繡線來裝飾。

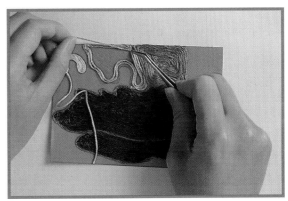

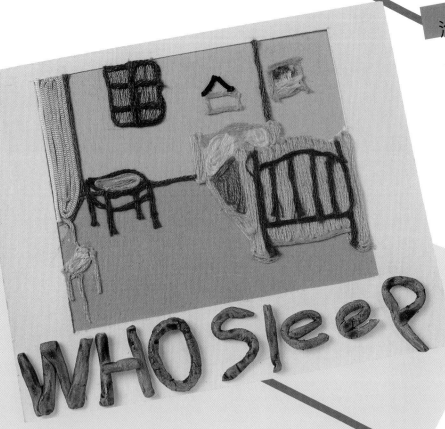

沒錯！沒錯！這是梵谷的房間果然夠"另類"。

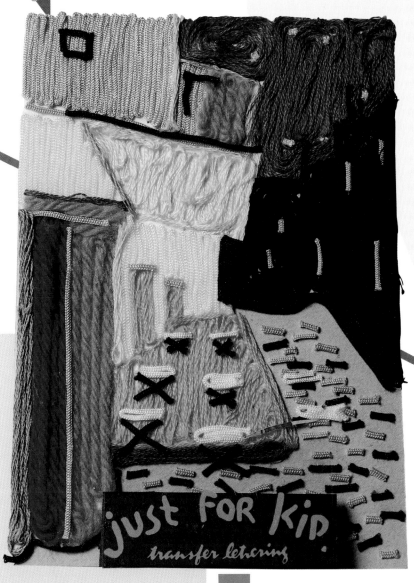

just FOR kid.
transfer lettering

天啊！海報、招牌、衣服，現在
連卡片都印有梵古的畫，我想他
本人都不知道吧！

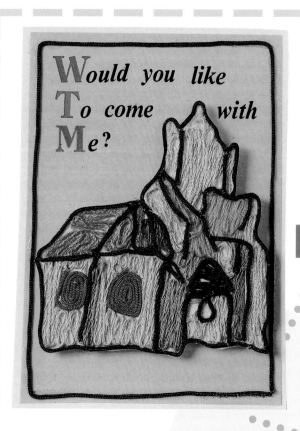

Would you like To come with Me?

夢想中的小屋就
是這樣子，有溫
暖的感覺喔！

肚子餓了吧?!來個熱狗吧！

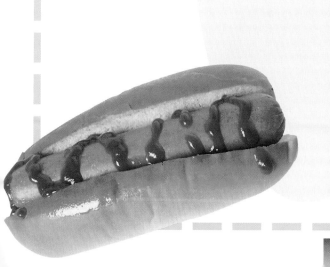

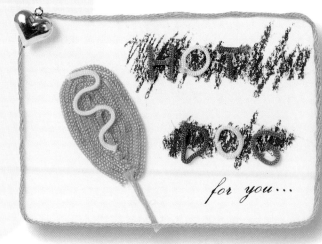

向日葵開的花朵，依然是
那麼的帶著溫暖。

$ 530

擺得漂漂亮亮才
能製造浪漫！

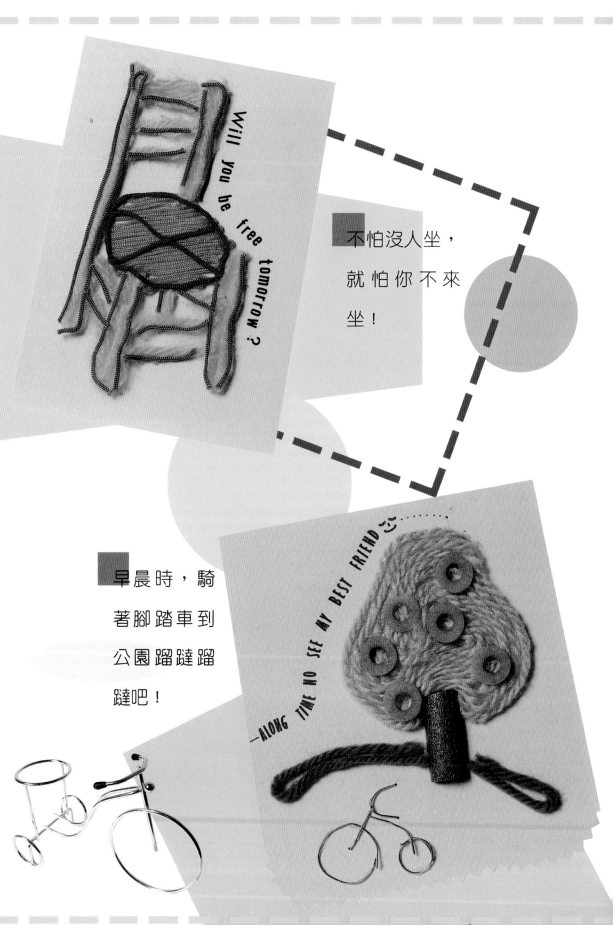

Will you be free tomorrow ?

不怕沒人坐，
就怕你不來
坐！

早晨時，騎
著腳踏車到
公園蹓躂蹓
躂吧！

—ALONG TIME NO SEE MY BEST FRIEND

喵～喵～我的主人叫我不要跟陌生
人走～咦?!好香喔！喵～！

哇！太抽象了，你說
像什麼呢？

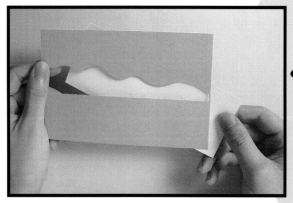

1

將兩層底紙黏貼。

2

在黏好的底紙上
畫上線稿。

走在橋上，可以看河上風光，躺在
草地上還可釣魚太棒了！

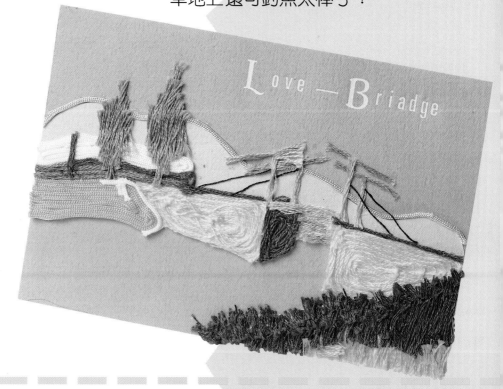

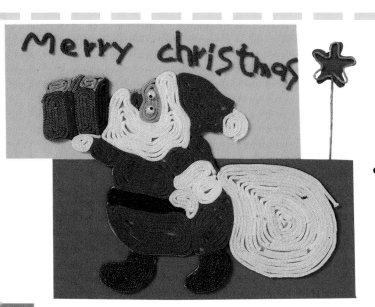

1 裁切藍、綠兩色之軟墊
為底。

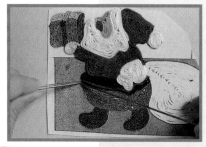

2 以繡線逐一繞出聖誕老
公公。

呵呵呵，今年的乖小孩變多嘍，但

是可忙壞我這個聖誕老人了！

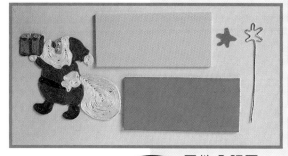

3 零件分解圖 。

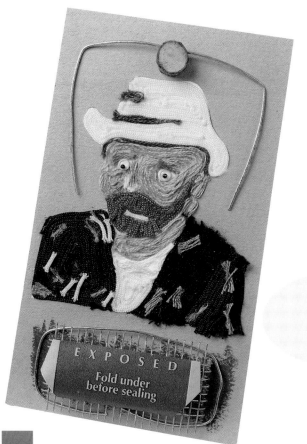

4
將鐵絲折
出星形之
後，襯上
底色。

要刮別人的鬍子，自己的要先刮乾

淨！

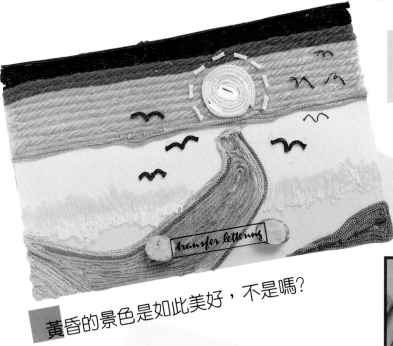

黃昏的景色是如此美好，不是嗎？

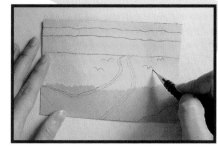

2 在黏好的底紙上畫上底稿。

1 黏貼兩層底紙。

3 逐一黏貼毛線。

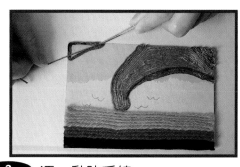

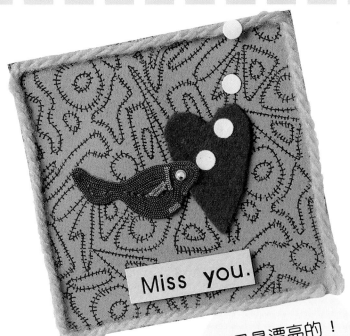

1 將選定之底紋，影印到所要之底紙上。

只要是我養的魚，都是最漂亮的！

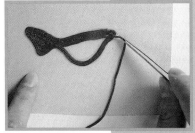

2 以繡線逐一繞出魚形。

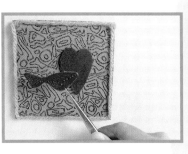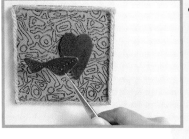

4 逐一將零件貼上。

3 將不織布剪成心形。

HEARTIEST CONGRATULATIONS

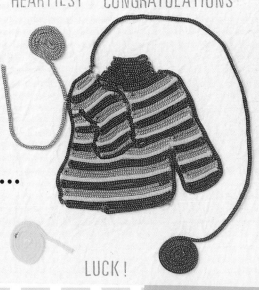

1 將選定之毛線，逐一整齊排列上去。

LUCK !

Project －6

紙材篇

紙材的種類繁多，不管是色澤、質感、厚薄、圖紋，應有盡有，技法上可剪裁、撕貼、折紙、紙雕，依各人喜愛搭配運用，十分容易上手。

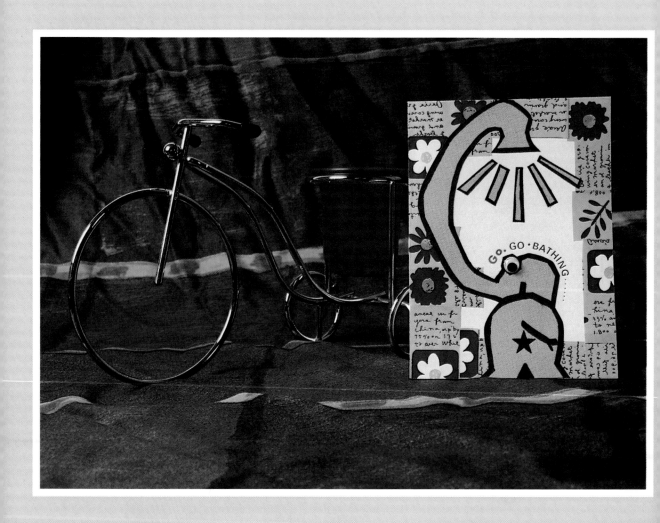

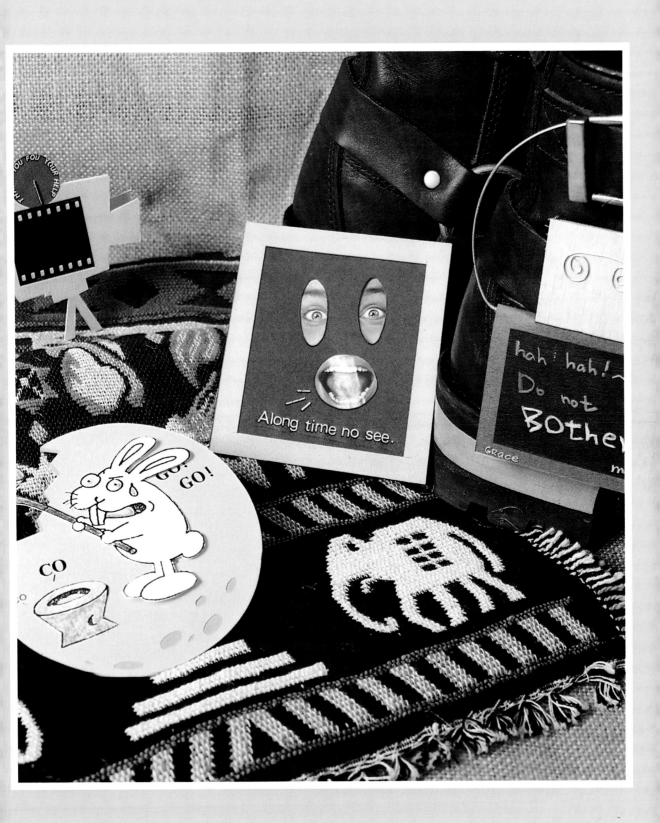

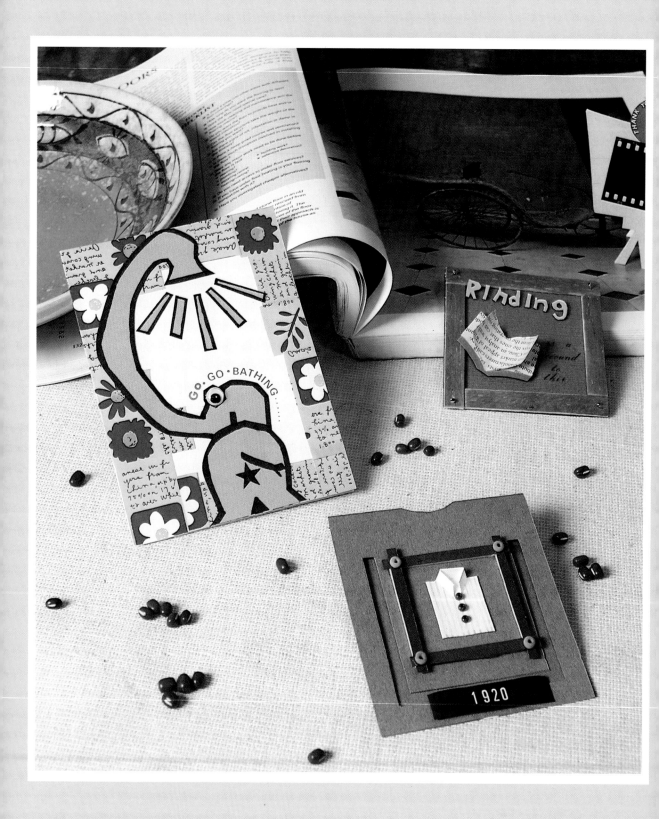

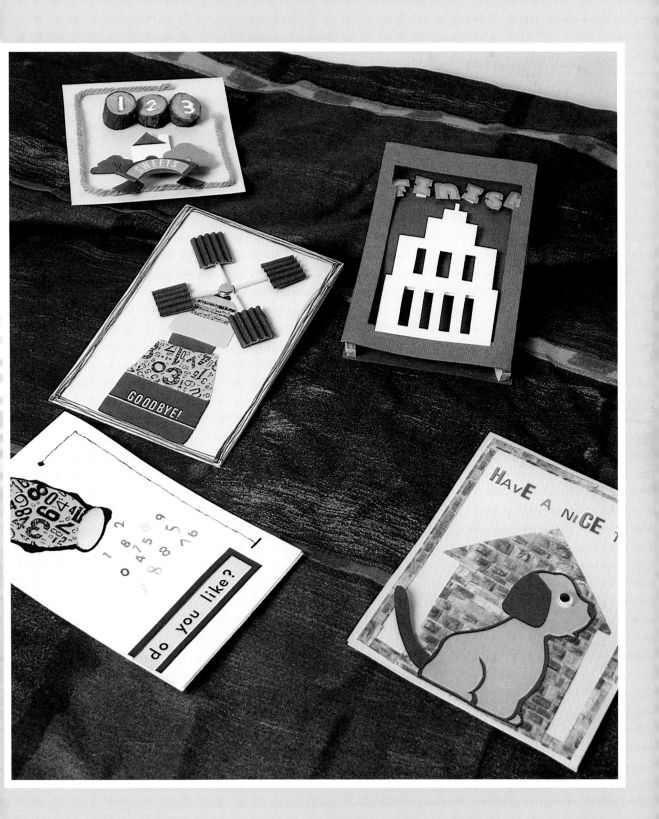

紙材技法

夏日的午後，在自己的秘密花園裡，

坐在涼椅上，真是舒服極了！

1 切割背景。

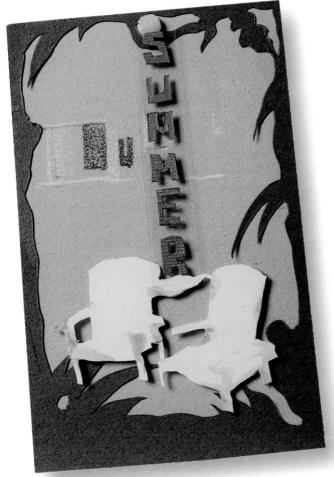

2 切割椅子。

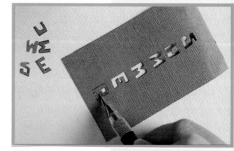

3 以筆刀切割出所需之英文
字母

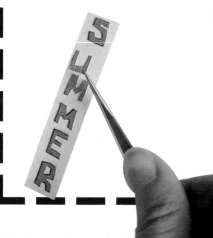

4 再依序排列上去。

昆蟲的世界，用昆蟲
的眼睛看這個世界，
一切都是不一樣的。

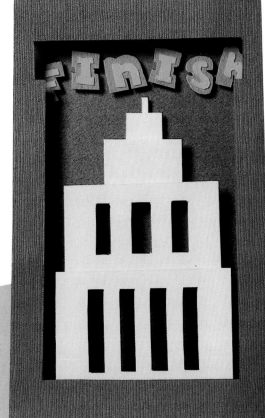

倚立不搖的摩天大
樓，象徵了堅定的
友情。

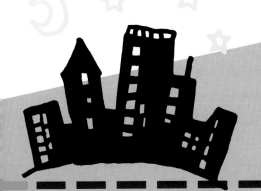

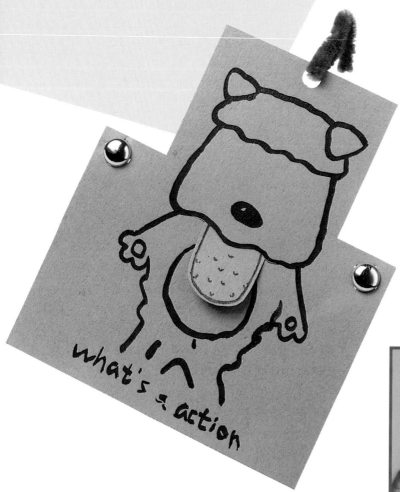

雖然頭髮擋住了我的眼睛，可是我還是很可愛的呦！

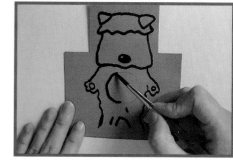

1 先在紙上繪出狗的漫畫線條。

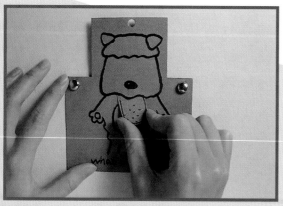

3 插入用紙做的舌頭。

2 再加上裝飾品,完成。

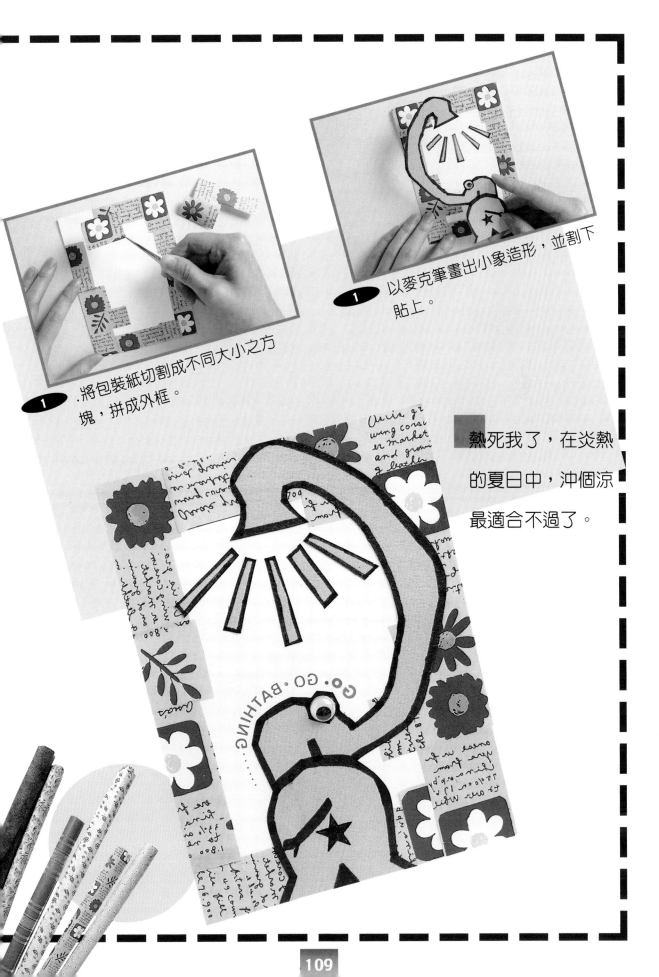

1. 將包裝紙切割成不同大小之方塊,拼成外框。

1. 以麥克筆畫出小象造形,並割下貼上。

熱死我了,在炎熱的夏日中,沖個涼最適合不過了。

瓶子裡，全裝滿我
對妳思念的心。

用攝影剪輯自己的
回憶也不錯呀！

HAVE A NICE TRIP!

咆～在主人回家之前我就是這個家的終極保鏢喔！

Long time No see.

雖然我的腳很大，但是請不要叫我"哈莉"！

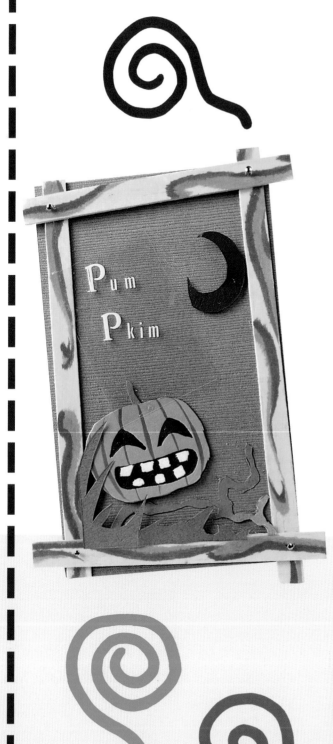

哇！哈哈，主角南瓜王上場了，為什麼呢？因為…萬聖節又到啦！

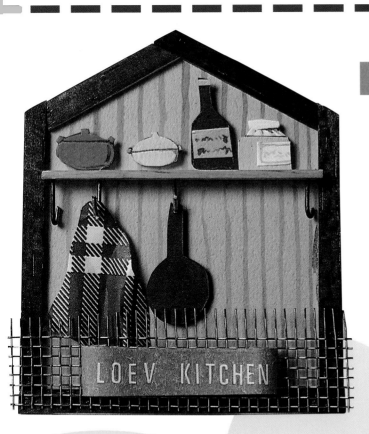

別緻的廚房有夠炫了吧?!

怎樣?!看英文報紙
吧!夠有深度吧?!

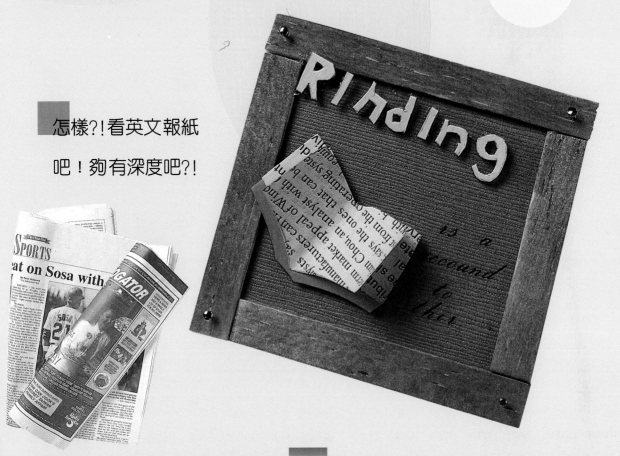

1998世界杯足球錦標賽開始啦，獻
給各位球迷們！

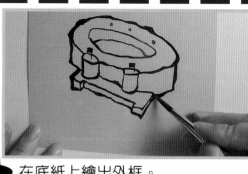

1 在底紙上繪出外框。

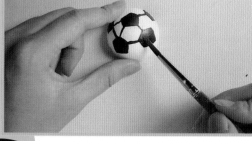

2 在保麗龍球上繪出足球的造形。

3 在飛機木上塗上色彩。

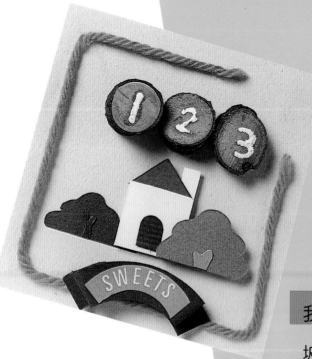

我家門前有小河，後面有山坡，不過我家後面的山叫123。

與人相處，就是需要調味劑嘛！

do you like?

可掛在門把上的留言卡，其實是很有趣的喔！

hah hah!~
Do not
BOTHER.
me.
GRace

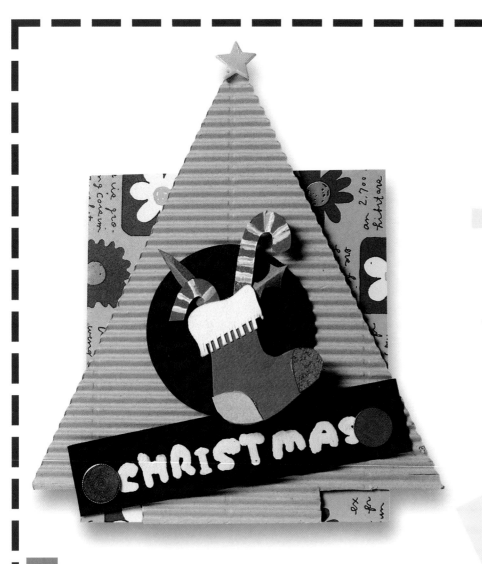

鈴鈴鈴噹噹噹，喔！原來又快到聖誕節了！

雖然標價是這
樣，但可以繼
續殺價的啦！

1920

GOODBYE!

別具異國
風情的荷
蘭風車，
真想去看
看。

RU RU RU

鈴～好啦，好啦，我起床就是了，看鬧鐘太激動了，都解體了。

夏日的夜晚，來一盤冰涼的西瓜再灑些鹽，哇！痛快極了！

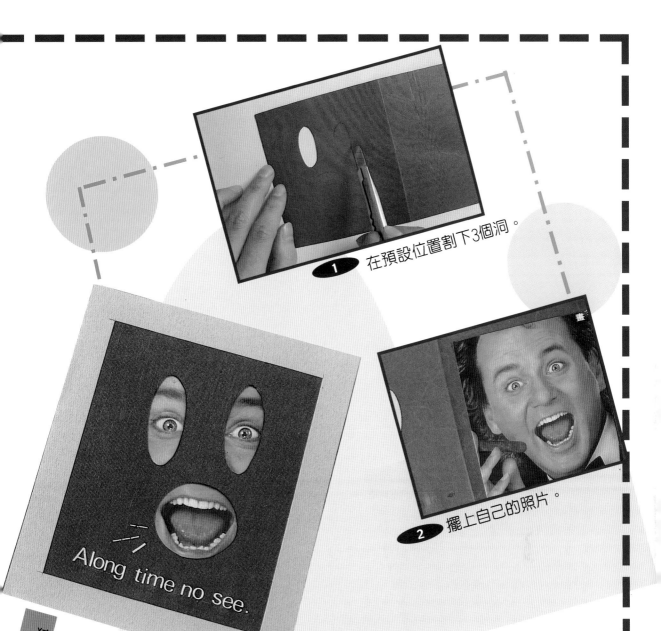

在預設位置割下3個洞。

1

擺上自己的照片。

2

猜猜我是誰？哈哈！我就是
蒙面超人。

3

開合時便會產生有趣的
效果。

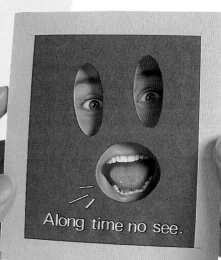

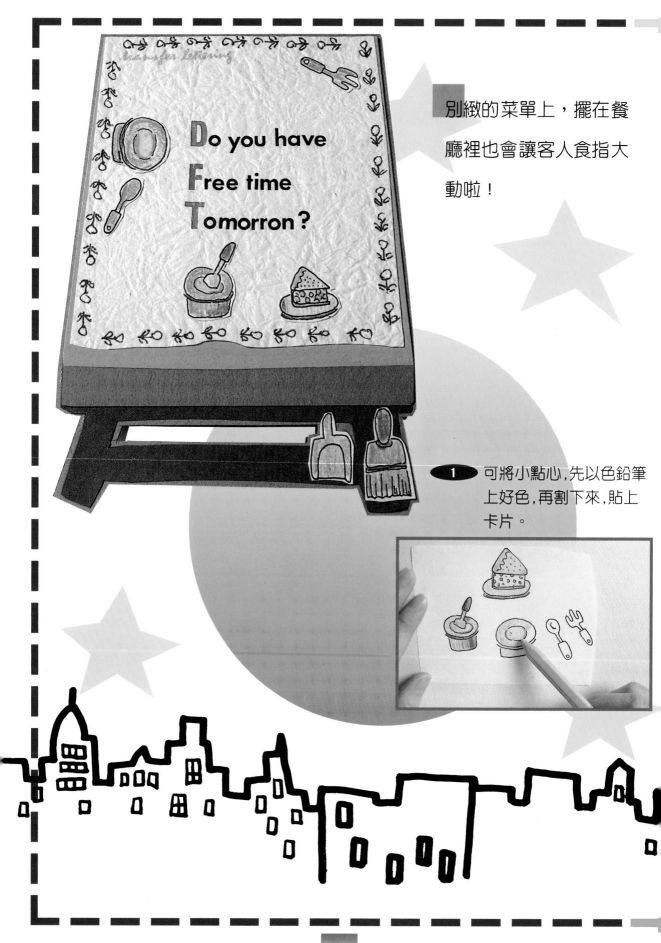

別緻的菜單上，擺在餐廳裡也會讓客人食指大動啦！

1 可將小點心，先以色鉛筆上好色，再割下來，貼上卡片。

Do you have
Free time
Tomorron?

看過蝸牛上樹，但貝

殼也？！

KP 110490
MA-600-C
KODAK
Color Reversal
Professional
Film

看過今生有約中電影的人，
應該知道燈塔的意思吧?!

The
Sweet
house

以鋸齒剪，剪出前
1 景的造形。

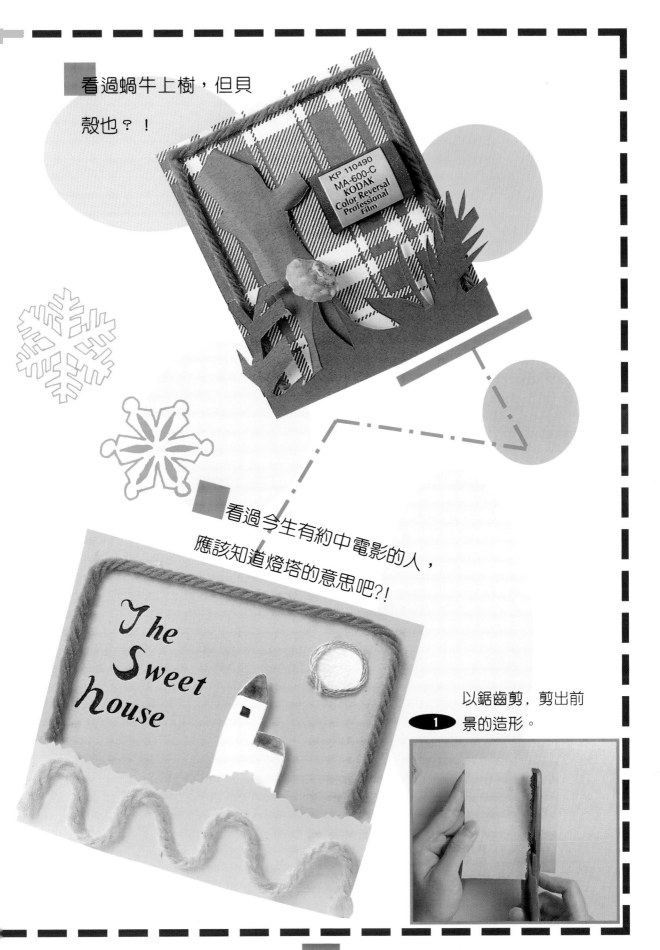

121

Project — 1
色砂篇

以最簡單的色砂技法來作卡片，色彩豐富、造形容易，最適合初學者了。

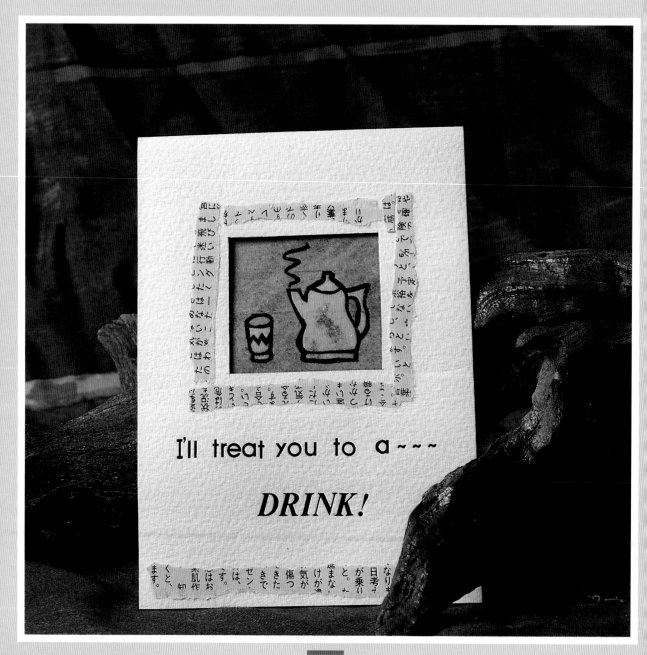

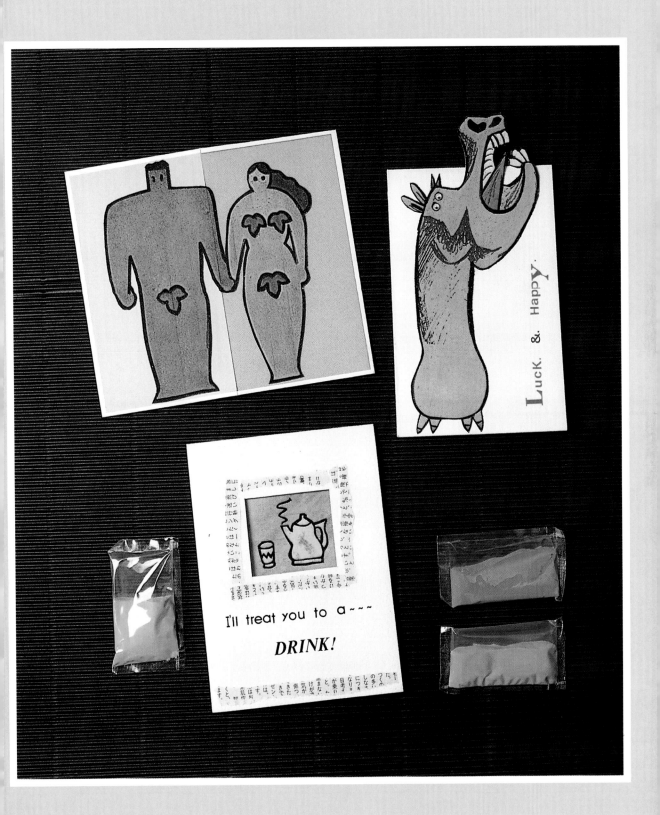

Luck. &. Happy.

I'll treat you to a ~ ~ ~

DRINK!

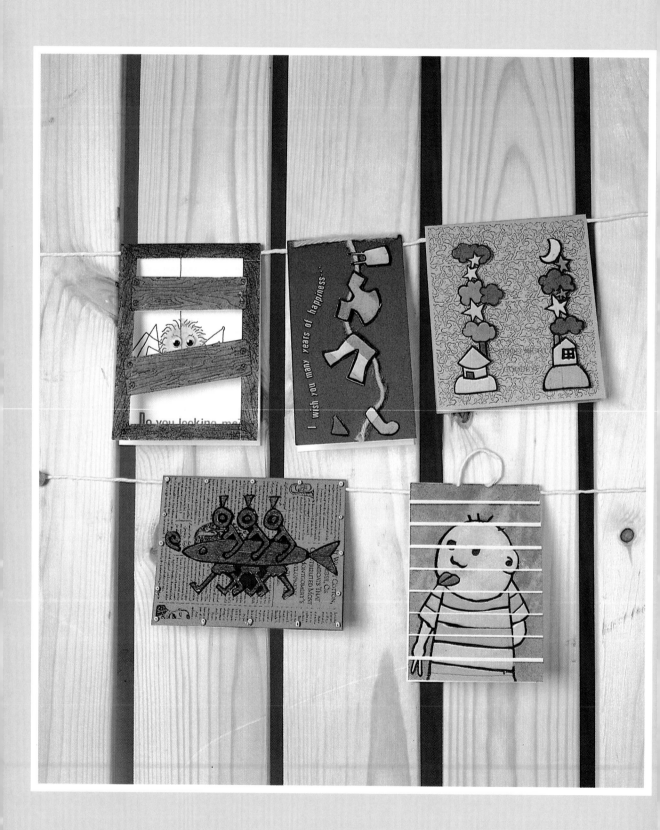

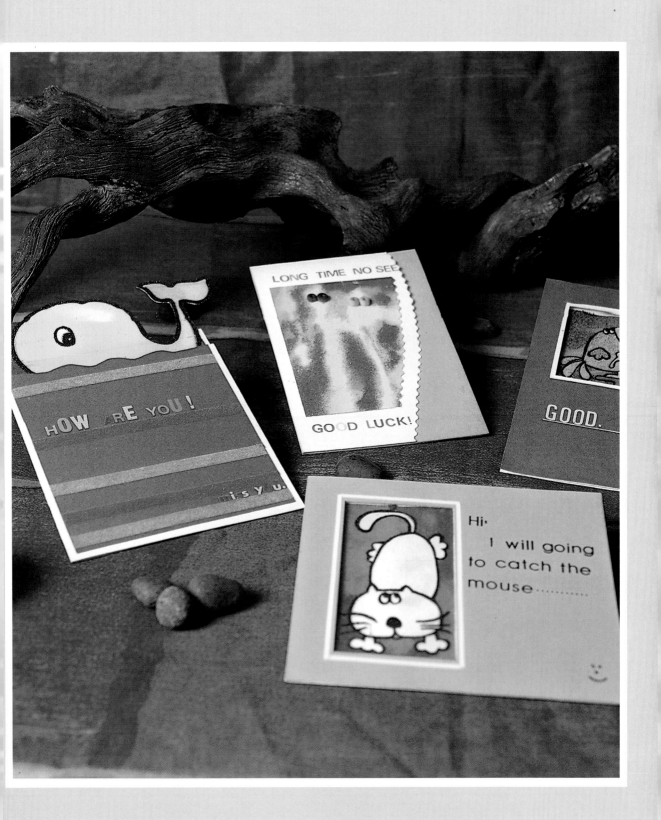

色砂技法

1 在底紙上繪好草圖。

2 貼上雙面膠，中間留些空隙，可產生一些特殊效果。

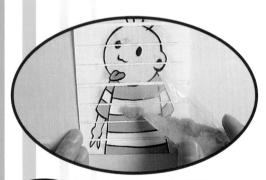

3 擦去鉛筆線，上色砂。

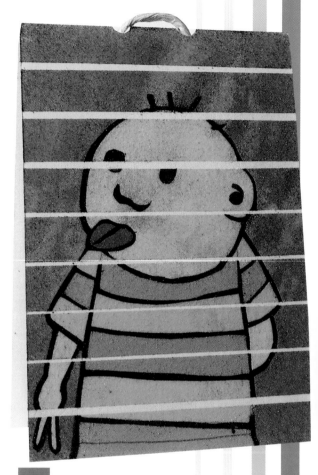

回憶童年時的情景，總是最美好的。

4 在上方打洞，穿麻線。

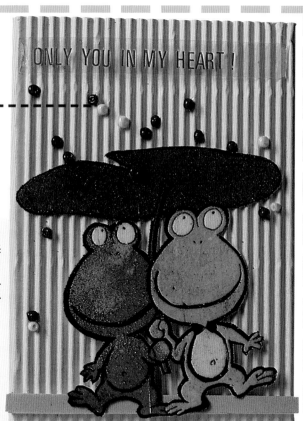

ONLY YOU IN MY HEART !

小雨來的正是時
候，真是天公做
媒。

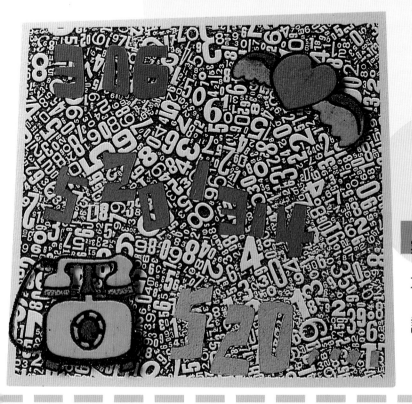

愛就大膽說出來，若
不敢說出，CALL 機術
語也是個好選擇。

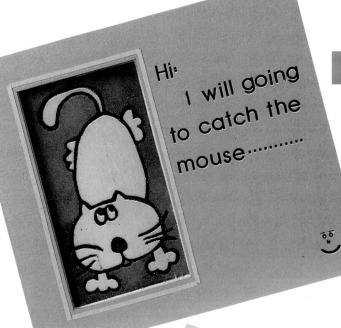

讓可愛的小貓咪，替你傳達真摯的祝福吧！

我們一起來散播歡樂、散播愛吧！

先在底紙上噴膠，再將刻好
之圖紋貼上，可在上方使色
砂混色別有風味。

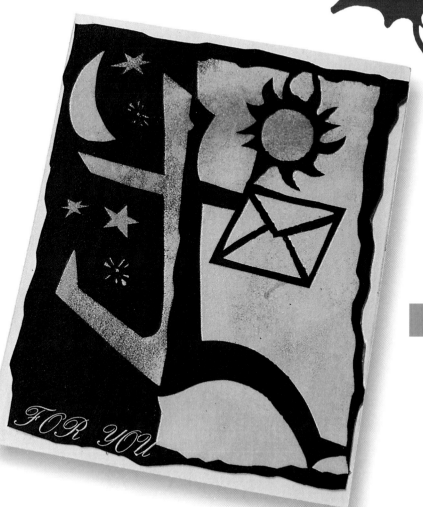

利用紙雕的技

法，配合上色

砂、感覺不錯

吧！

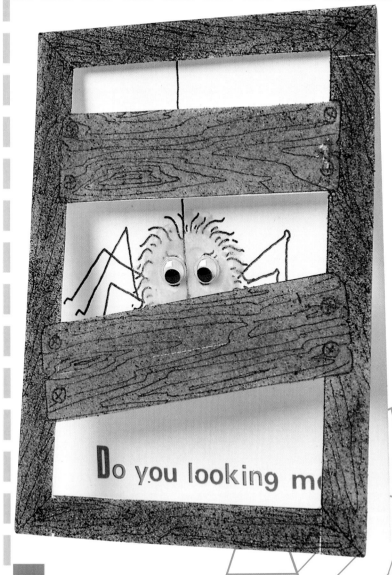

① 繪製鉛筆稿,將木紋
上墨線。

② 填上色砂。

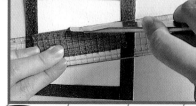

③ 去除空隙部分。

利用鏤空的技法,使得木板和蜘蛛在兩個不
同的平面上,增加了許多趣味性。

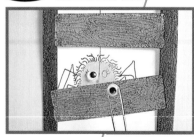

⑤ 黏上活動眼睛。

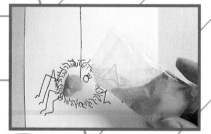

④ 在適當處畫上蜘蛛,
填色砂。

1 將底紙前後兩面，貼上粉藍、粉紅兩色。

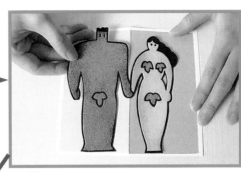

2 圖案製作完成後貼上，將握手處貼於對摺線上。

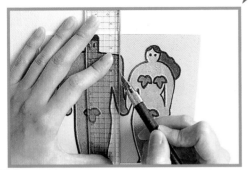

3 以美工刀輕輕將手對摺線上之圖割開便完成。

在天願做比翼鳥；
在地願做連體嬰。

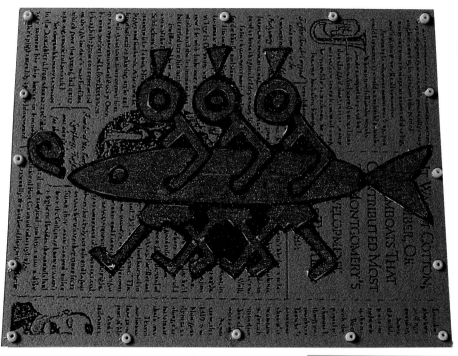

利用英文報影印成底紙紋路,配上趣味之造形,和小珠珠組成一張風味獨特的卡片。

1 將英文報紙或雜誌影印到底紙上。

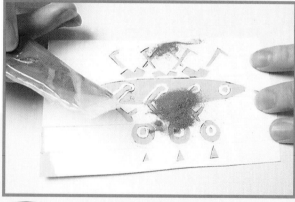

2 在設計好之圖形上貼上雙面膠,刻出圖形,填上色砂。

3 割下圖形、擺上卡片。

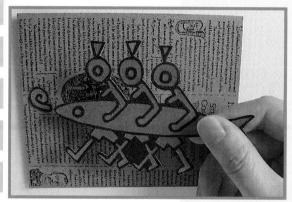

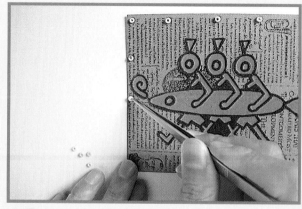

4 在外框加上一圈小珠珠,更為活潑。

嗨！希望這隻聰明的八哥能代我說
出對你的祝福。

你累了嗎？來
杯熱茶吧！

1 取於雜誌上之日文字，隨意撕成
條狀。

希望遠方的你，能感受到我的祝福。

對你真心，直到永遠。

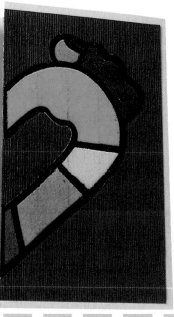

底紙完成後，將圖案貼
上，以美工刀輕輕割開。

1

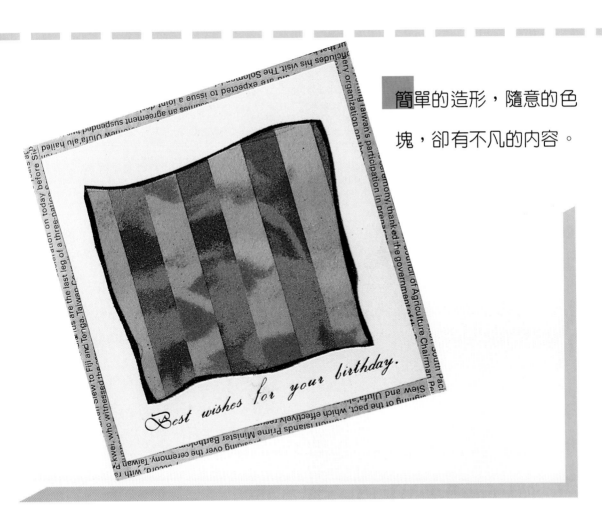

簡單的造形，隨意的色塊，卻有不凡的內容。

1 將英文報紙割成條狀，貼成外框。

2 在貼上雙面膠之紙上，將雙數之雙面膠先上暖色系的抽象色塊，再把單數之地方上冷色系之色砂。

3 裁下色塊貼上。

135

Halloha！你好！謝謝、拜拜△☆

※……?

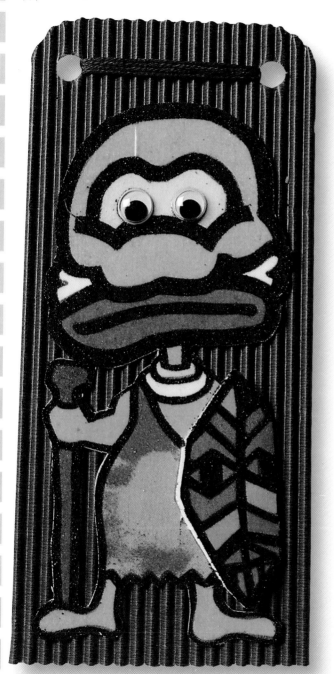

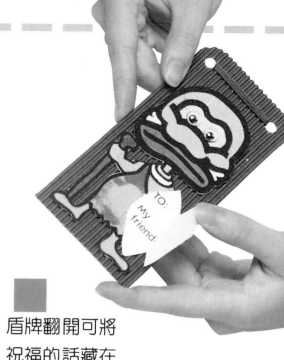

盾牌翻開可將
祝福的話藏在
裡面哦！

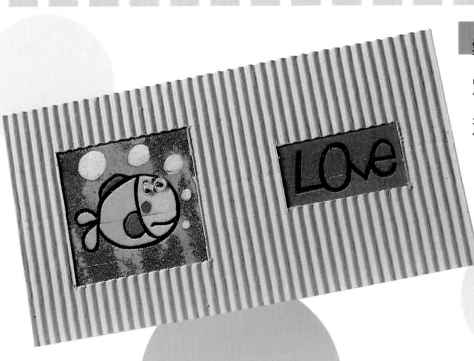

愛我就說嗎！
別光是在吐泡
泡了。

哈囉～～好久不見！

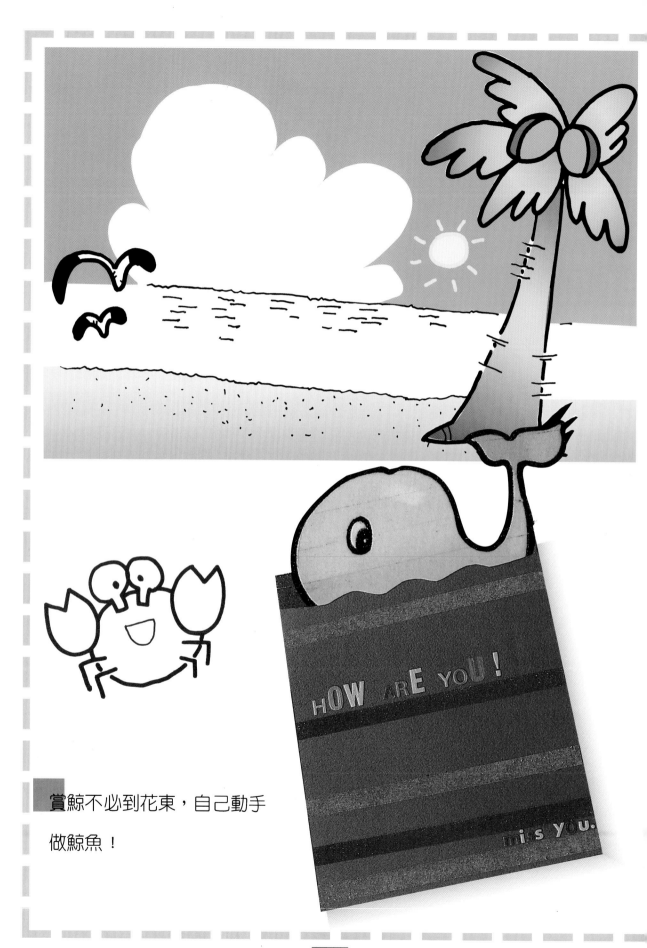

賞鯨不必到花東，自己動手
做鯨魚！

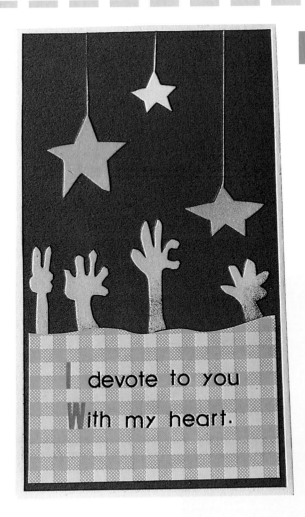

I devote to you
With my heart.

我將我的"星"
獻給我的最
愛。

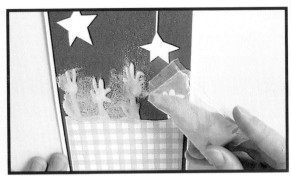

2 局部上色砂。

1 將刻好之圖貼上。

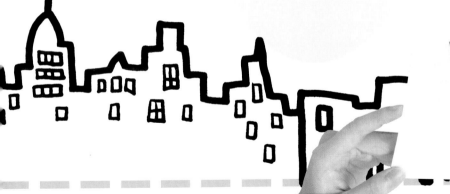
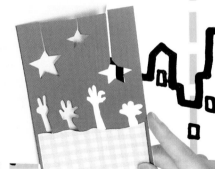

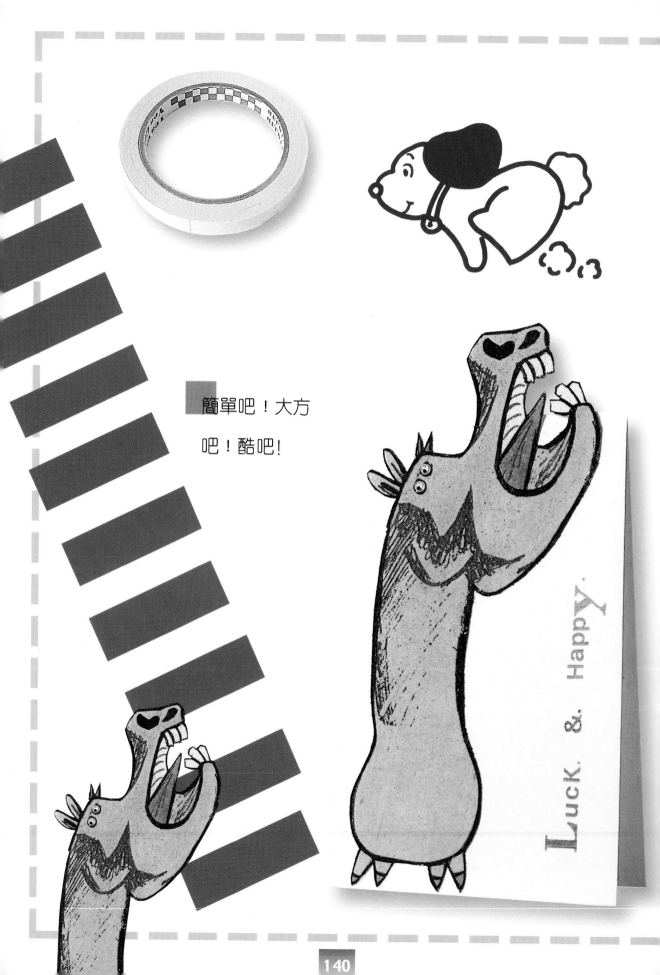

簡單吧！大方
吧！酷吧！

Luck. & . Happy.

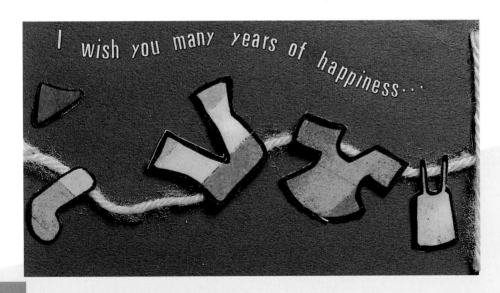

I wish you many years of happiness...

原來要把衣服晾整齊，真不是
容易的事！啊！我的性感小褲
褲掉下來了。

以色砂隨意的噴撒出大略圖形，
常有出乎意料的效果，也就是色
砂有趣的地方。

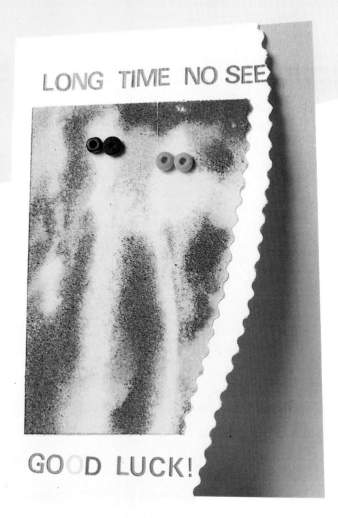

LONG TIME NO SEE

GOOD LUCK!

名家創意

海報 包裝 識別 設計

北星圖書
新形象

震憾出版

名家序文摘要

● 名家創意識別設計

陳木村先生（中華民國形象研究發展協會理事長）

這是一本用不同手法編排，真正屬於 CI 的書，可以感受到此書能讓讀者用不同的立場，不同的方向去了解 CI 的內涵。

● 名家創意包裝設計

陳永基先生（陳永基設計工作室負責人）

「消費者第一次是買你的包裝，第二次才是買你的產品」，所以現階段行銷策略、廣告以至包裝設計，就成為決定買賣勝負的關鍵。

● 名家創意海報設計

柯鴻圖先生（台灣印象海報設計聯誼會會長）

國內出版商願意陸續編輯推廣，闡揚本土化作品，提昇海報的設計地位，個人自是樂觀其成，並予高度肯定。

名家・創意系列 ❶

識別設計

——識別設計案例約140件

◎編輯部　編譯　◎定價：1200元

　　此書以不同的手法編排，更是實際、客觀的行動與立場規劃完成的CI書，使初學者、抑或是企業、執行者、設計師等，能以不同的立場，不同的方向去了解CI的內涵；也才有助於CI的導入，更有助於企業產生導入CI的功能。

名家・創意系列 ❷

包裝設計

——包裝案例作品約200件

◎編輯部　編譯　◎定價800元

　　就包裝設計而言，它是產品的代言人，所以成功的包裝設計，在外觀上除了可以吸引消費者引起購買慾望外，還可以立即產生購買的反應；本書中的包裝設計作品都符合了上述的要點，經由長期建立的形象和個性對產品賦予了新的生命。

名家・創意系列 ❸

海報設計

——海報設計作品約200幅

◎編輯部　編譯　◎定價：800元

　　在邁入已開發國家之林，「台灣形象」給外人的感覺卻是不佳的，經由一系列的「台灣形象」海報設計，陸續出現於歐美各諸國中，為台灣掙得了不少的形象，也開啟了台灣海報設計新紀元。全書分理論篇與海報設計精選，包括社會海報、商業海報、公益海報、藝文海報等，實為近年來台灣海報設計發展的代表。